人美書譜

隸書

東漢

禮器碑

人民美術出版社編

人民美術出版社

北京

簡　介

　　《禮器碑》全稱《漢魯相韓敕造孔廟禮器碑》，碑石立于東漢永壽二年（一五六），現存于山東曲阜孔廟，

　　全碑隸書書寫，四面環刻，與同爲隸書的《史晨碑》《乙瑛碑》并稱爲『孔廟三碑』。

　　《禮器碑》碑高一百七十三厘米，寬七十八點五厘米，碑陽十六行，滿行三十六字，碑陽主要記載魯相韓

敕免除孔子舅族顏氏和妻族并官氏徭役、增造孔廟各種祭祀禮器、修飾孔廟功德事，以及吏民共同捐資立石

以頌揚其修造之事。碑陰及碑側主要刊刻了捐贈吏民姓名及捐贈錢數。該碑字體瘦勁清雅、骨力勁健，整體

上縱橫有序，疏密有致，極富韵律。《禮器碑》既有極高的書法藝術價值，也具有很高的史料價值，顯示了

東漢時期尊孔崇儒的文化氛圍。

　　《禮器碑》自歐陽修載入《金石錄》後，後人多有著録，對其評價很高。郭尚先在《芳堅館題跋》中稱：『漢

人書以《韓敕造禮器碑》爲第一，超邁雍雅，若卿雲在空，萬象仰曜，意境當在《史晨》《乙瑛》《孔廟》《曹

全》諸石之上，無論他石也。』明郭宗昌《金石史》評：『漢隸當以《孔廟禮器碑》爲第一。』清王澍在《虛

舟題跋》中評此碑説：『隸法以漢爲極，每碑各出一奇，莫有同者，而此碑最爲奇絕，瘦勁如鐵，變化若龍，

一字一奇，不可端倪。』

　　《禮器碑》雖著録不少，但是宋拓本并沒有流傳下來，羅振玉曾題所見的明拓本十多種。故官博物院、日

本東京三井紀念美術館都有此碑拓本收藏。

　　爲便於讀者規範識讀，碑文中的異體字在釋文中用（ ）注明正確字、正體字，并附局部放大及鄧散木《怎

樣臨帖》《書法學習必讀》中關于隸書寫法、執筆、用墨、臨摹等内容，供讀者參考。

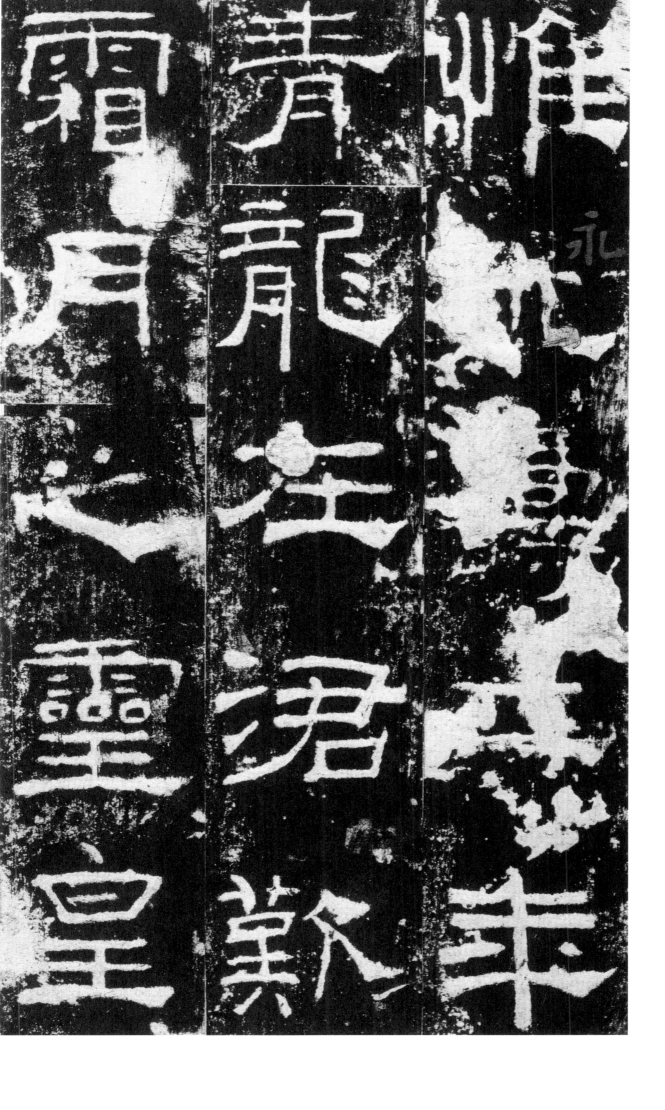

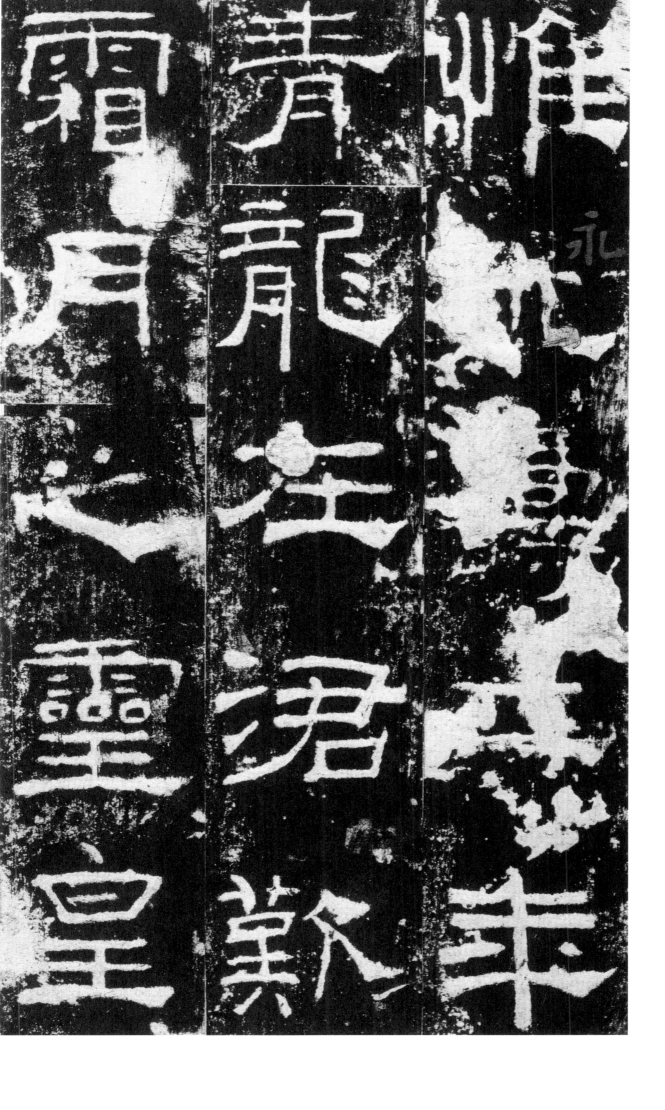

東漢 禮器碑

惟[永]壽二年 青龍在涒歎 霜月之靈皇

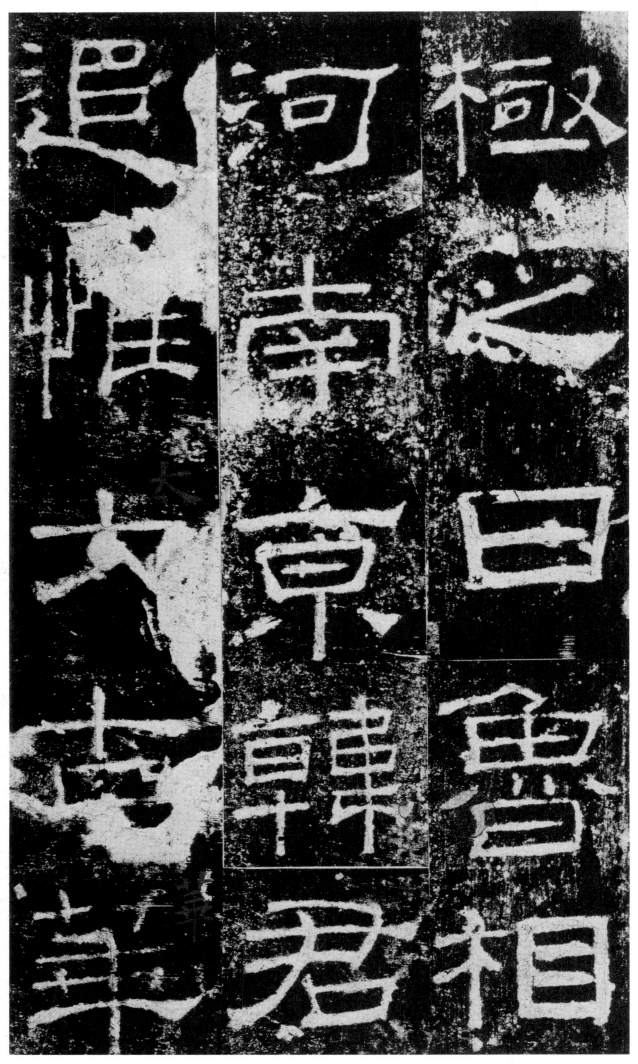

極之日魯相　河南京韓君　追惟大古華

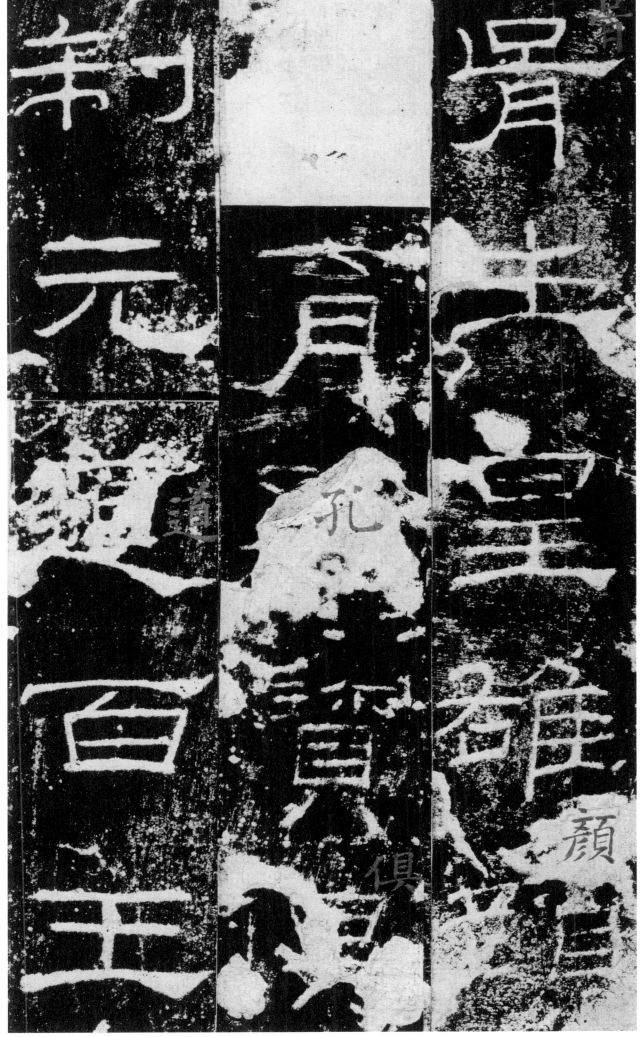

胥生皇雄顔

□育孔寶俱　制元道百王

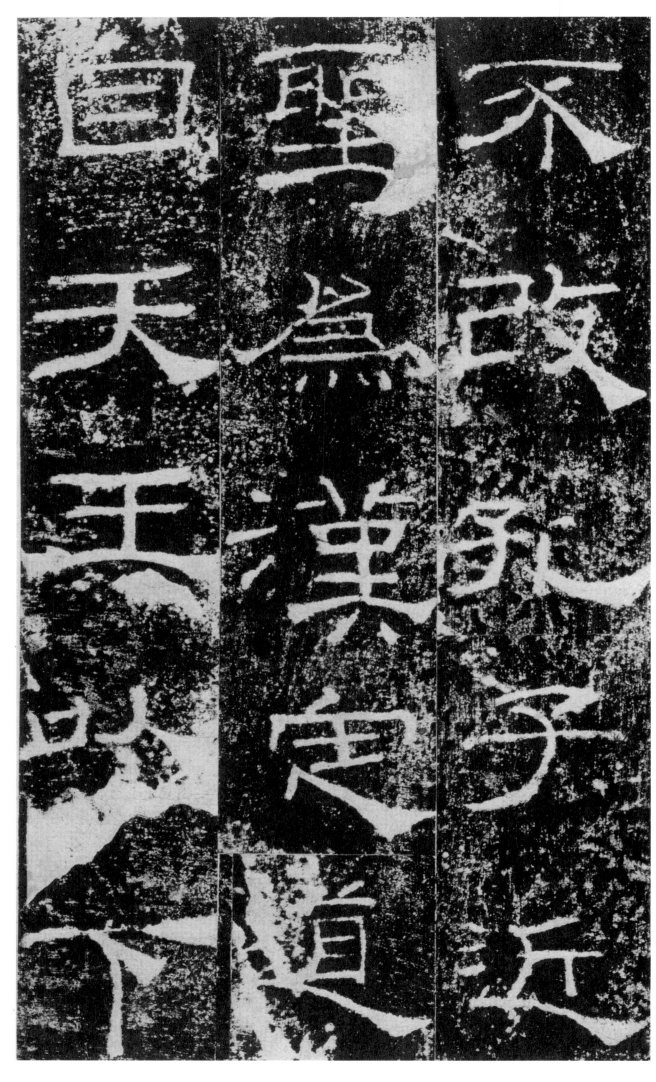

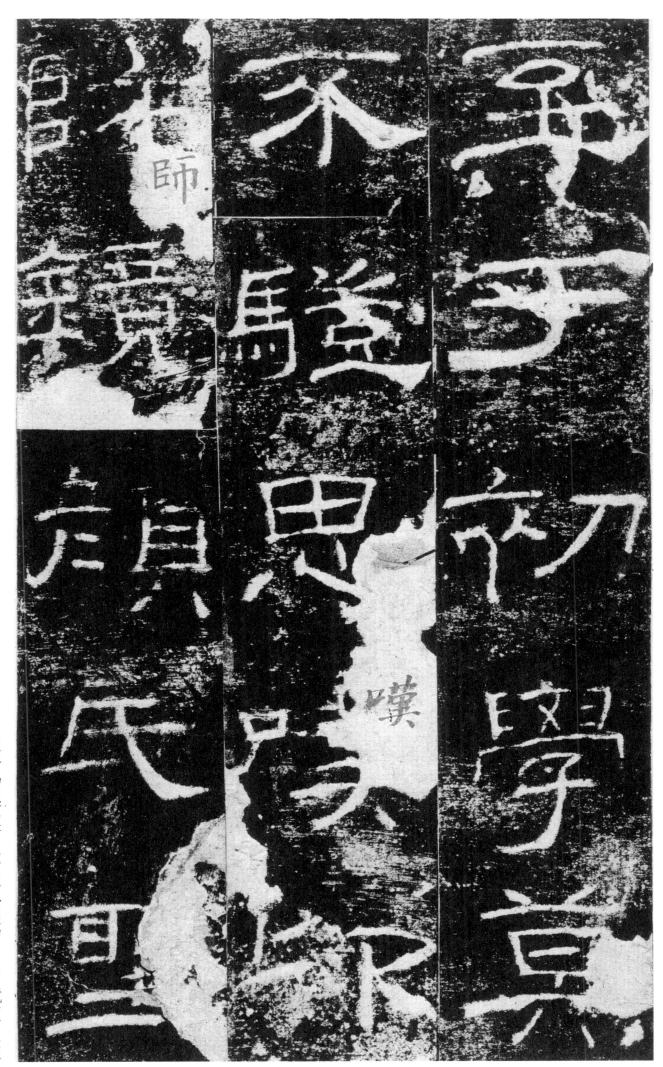

至于初學莫　不驩思嘆卬　師鏡顏氏聖

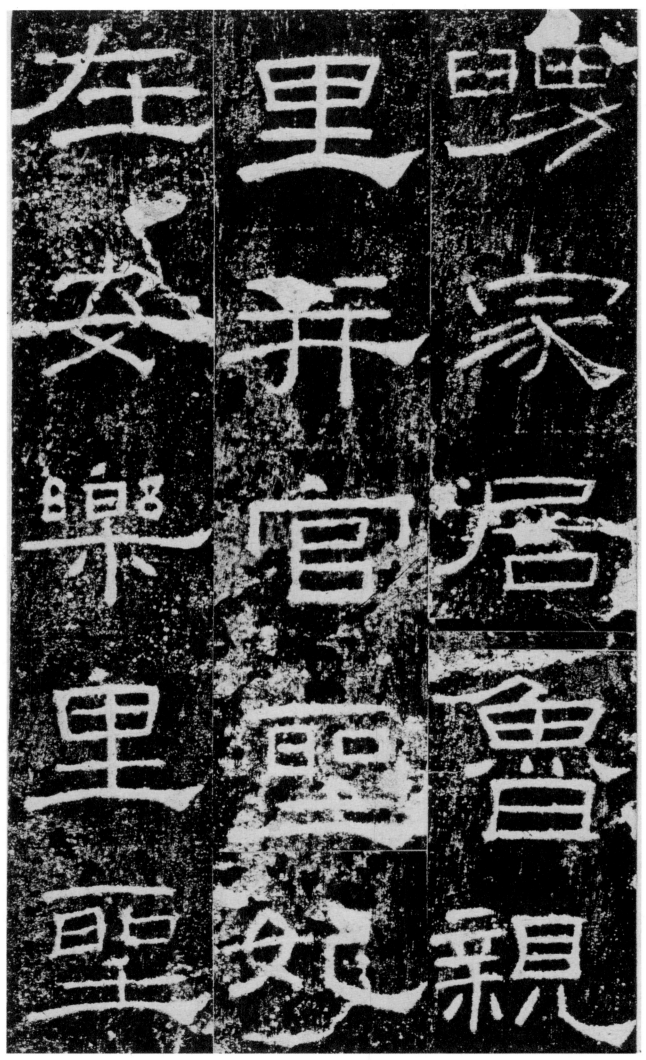

舅家居魯親　里并官聖妃　在安樂里聖

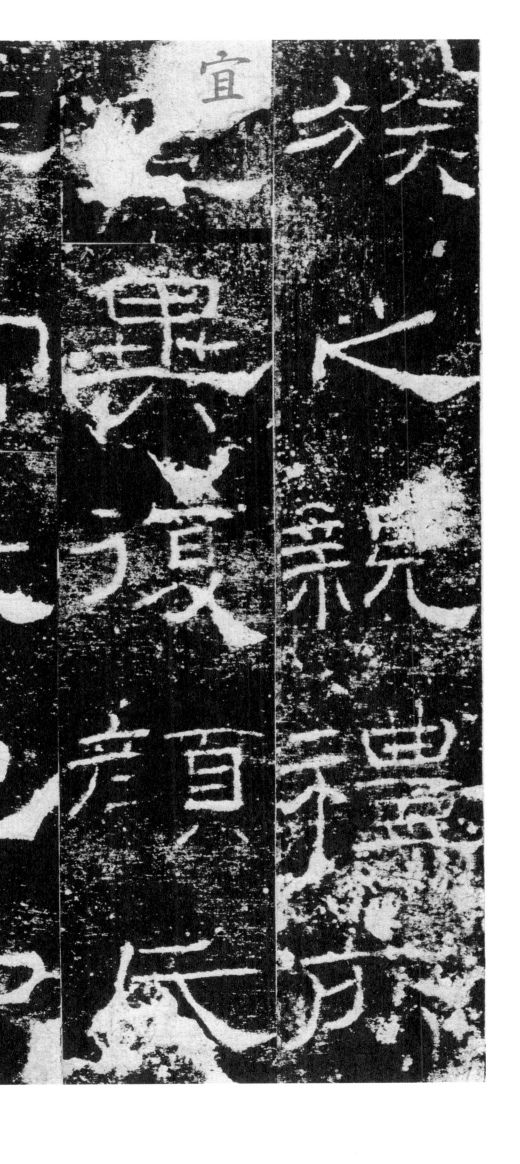

族之親禮所　宜異復顏氏　并官氏邑中

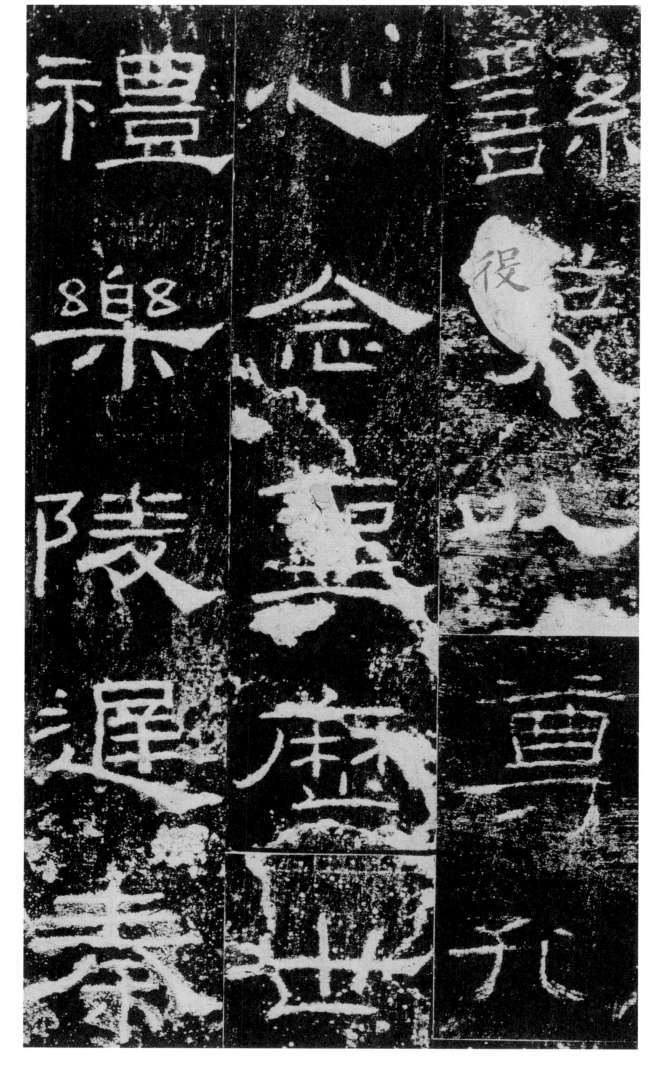

繇發以尊孔　心念聖歷世　禮樂陵遲秦

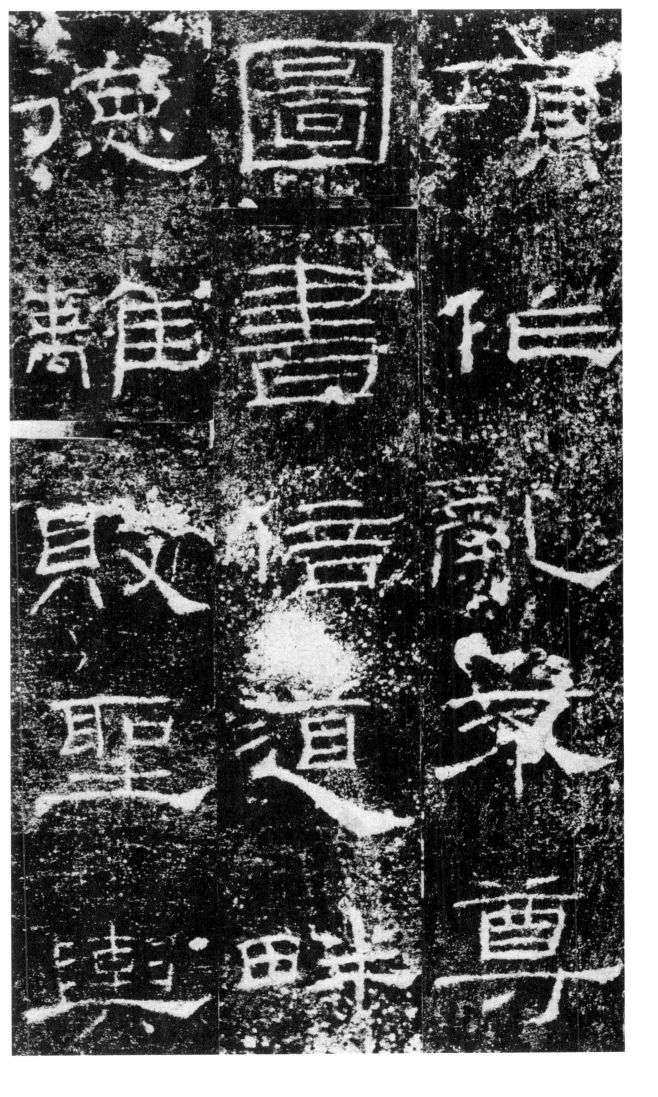

食粮亡于沙　丘君於是造　立禮器樂之

晉廚

鼓

鹿雷祜

祖洗鍾重

桓觴磬

遵觚瑟

音符鍾磬瑟　鼓（鼓）雷洗觴觚　爵鹿祖桓籩

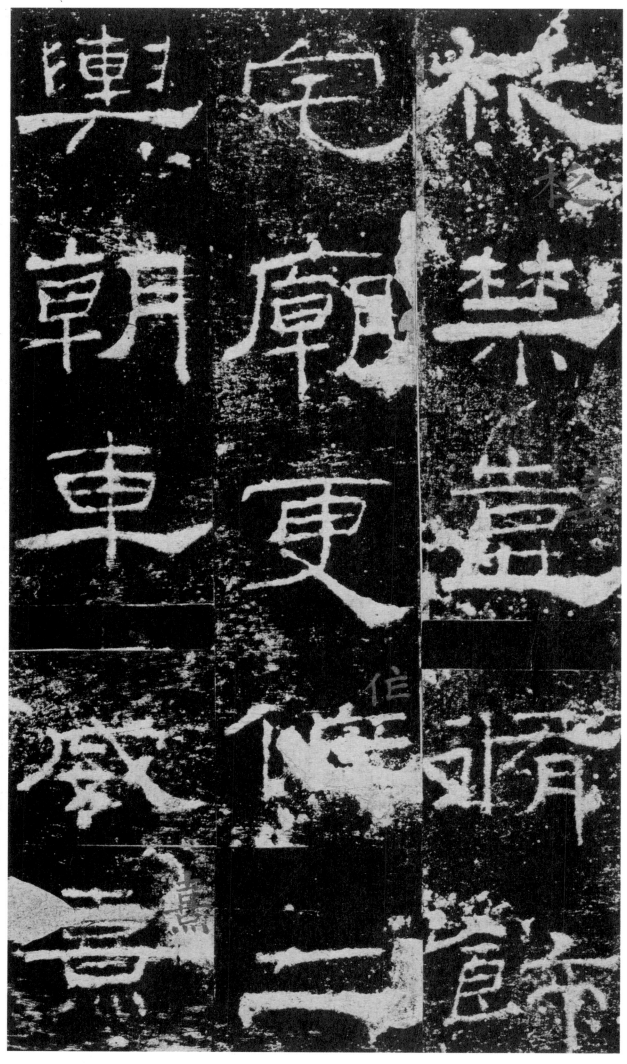

宣抒玄汙
（汚）以
注水流法舊
不煩備而不

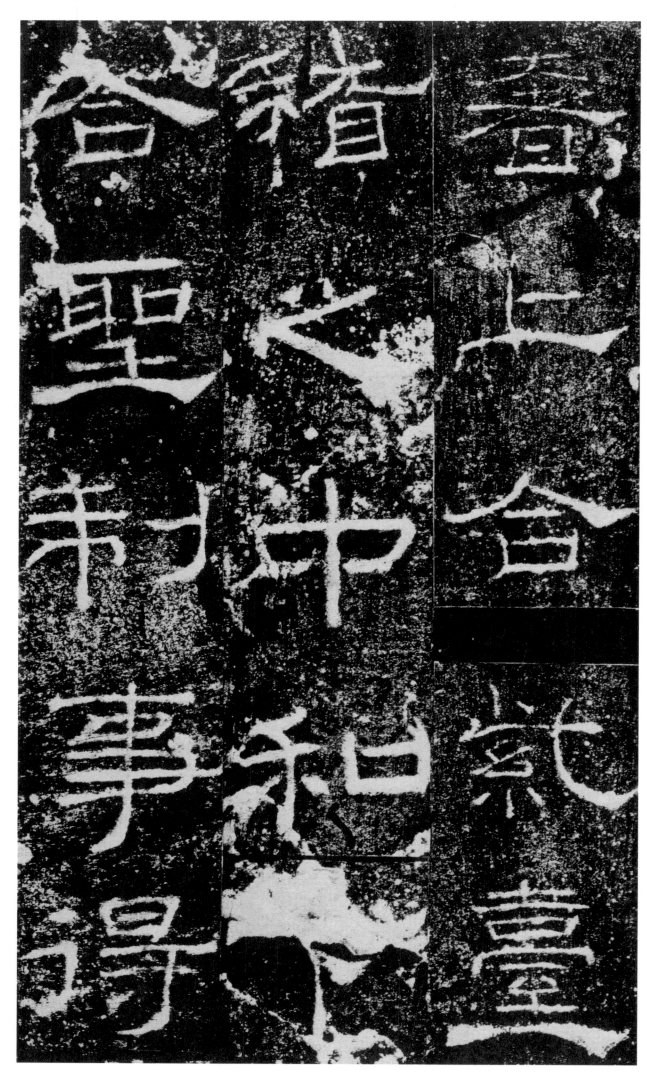

奢上合紫臺　稽之中和下　合聖制事得

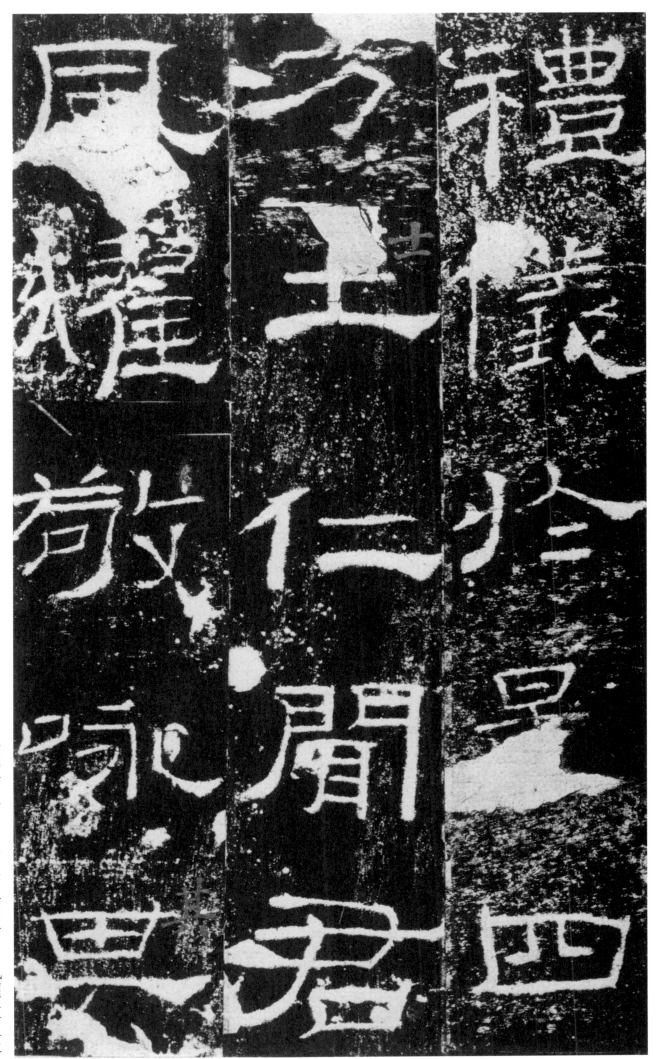

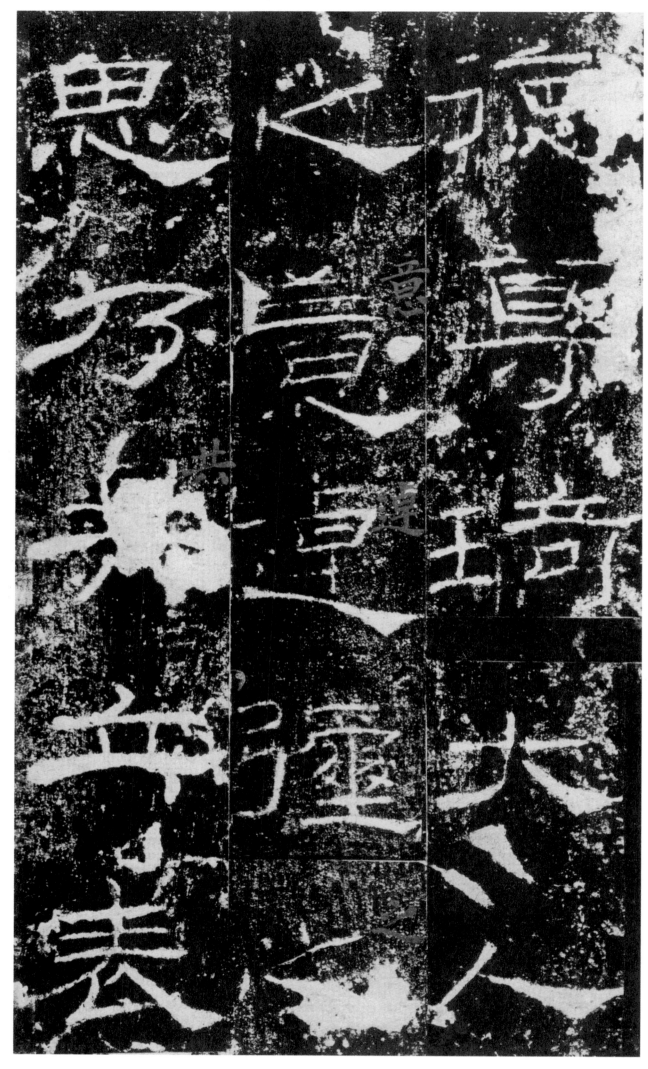

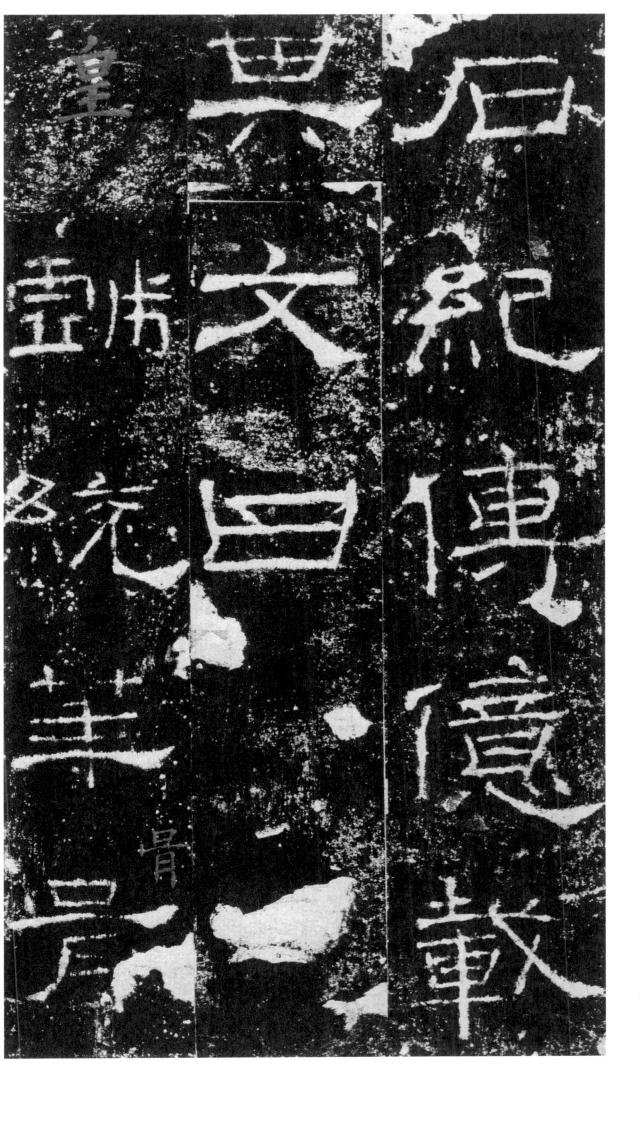

石紀傳億載　其文曰　[皇]戲（戲）統華胥

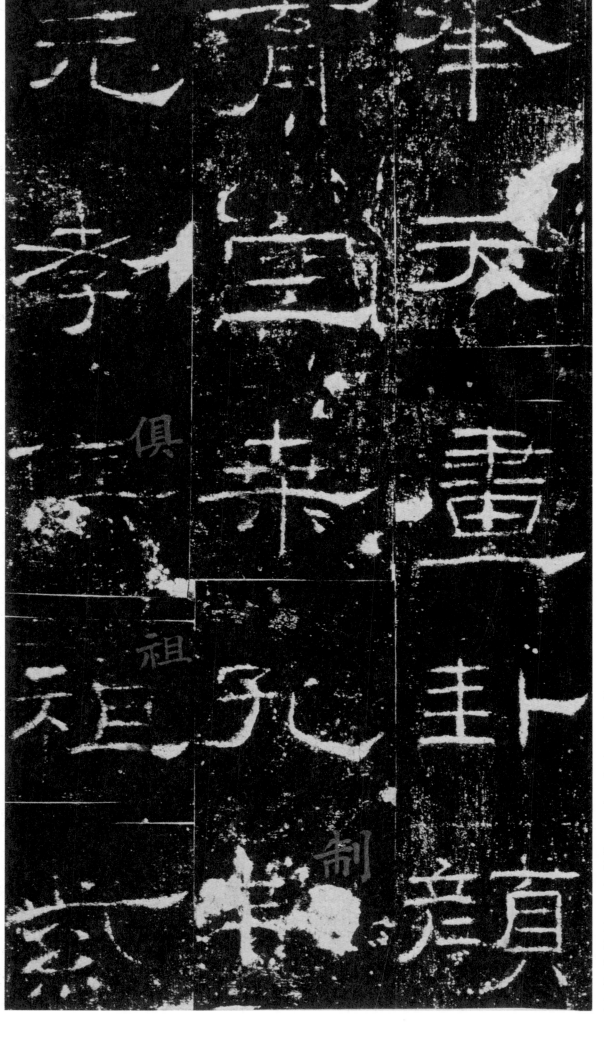

東漢 禮器碑

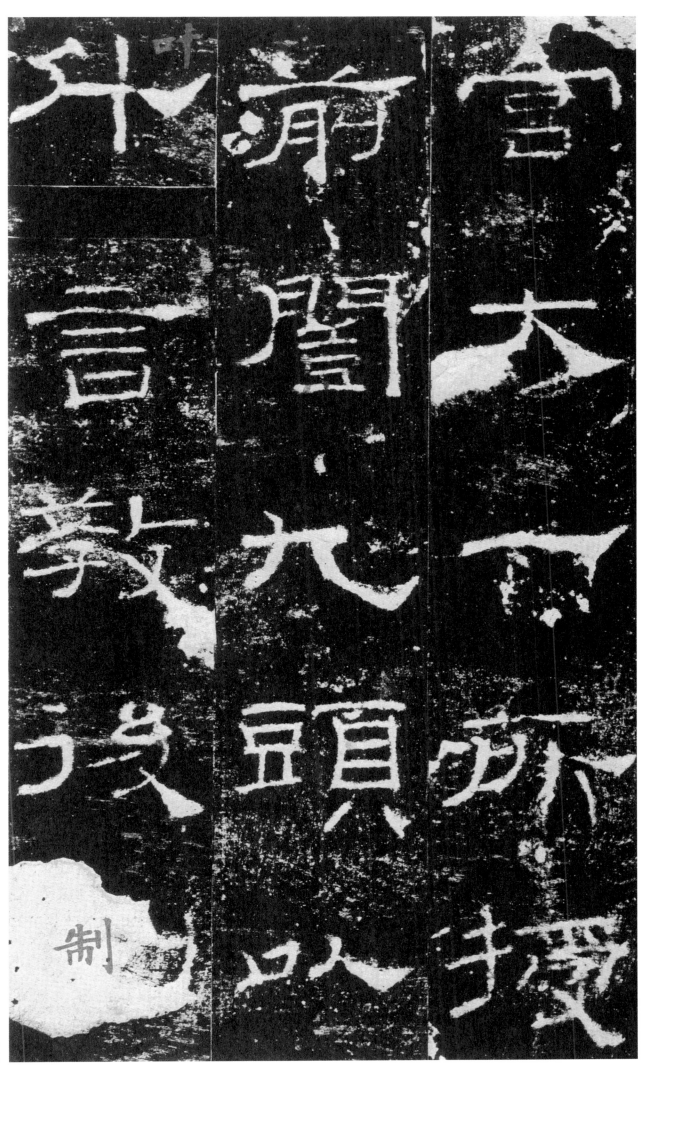

宫大一所授 前閭九頭以 升言教後制

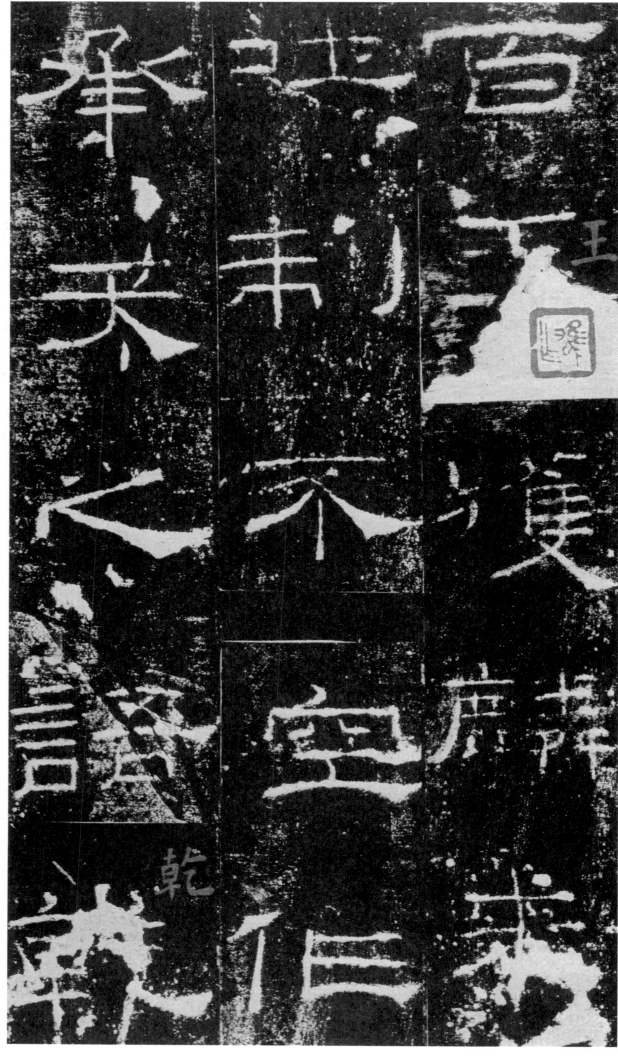

百王獲麟來 吐制不空作 承天之語乾

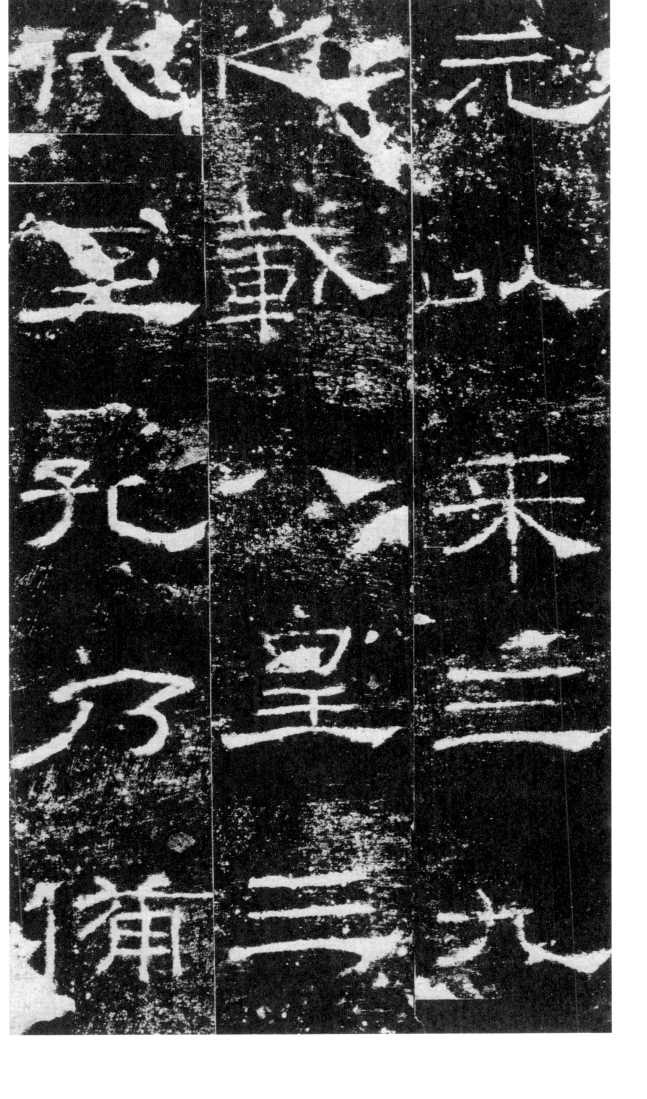

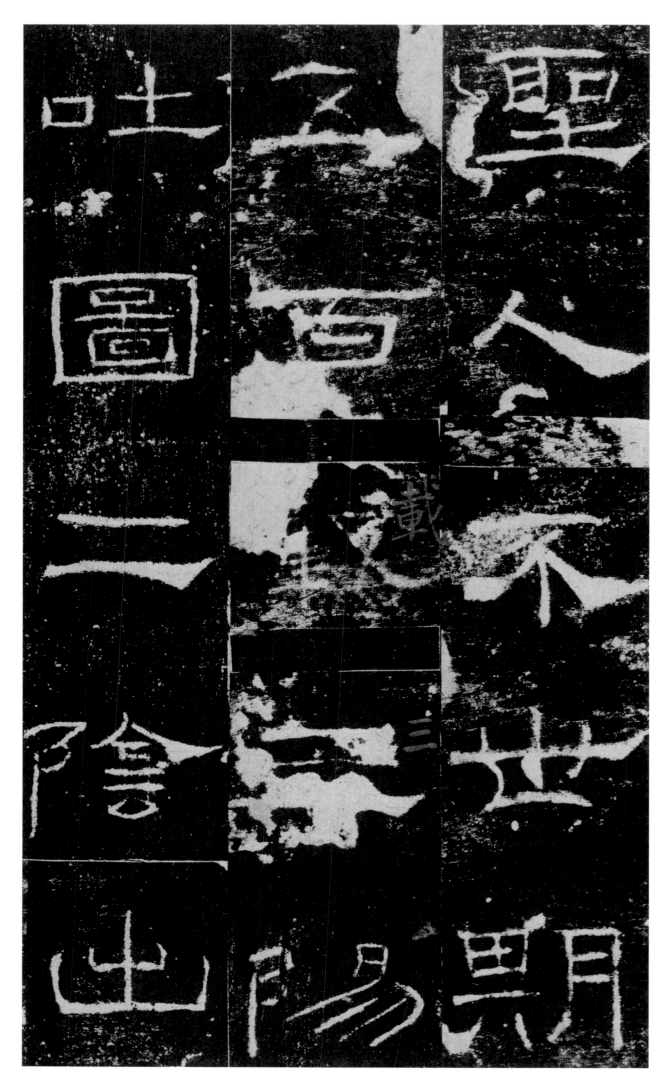

聖人不世期　五百載三陽　吐圖二陰出

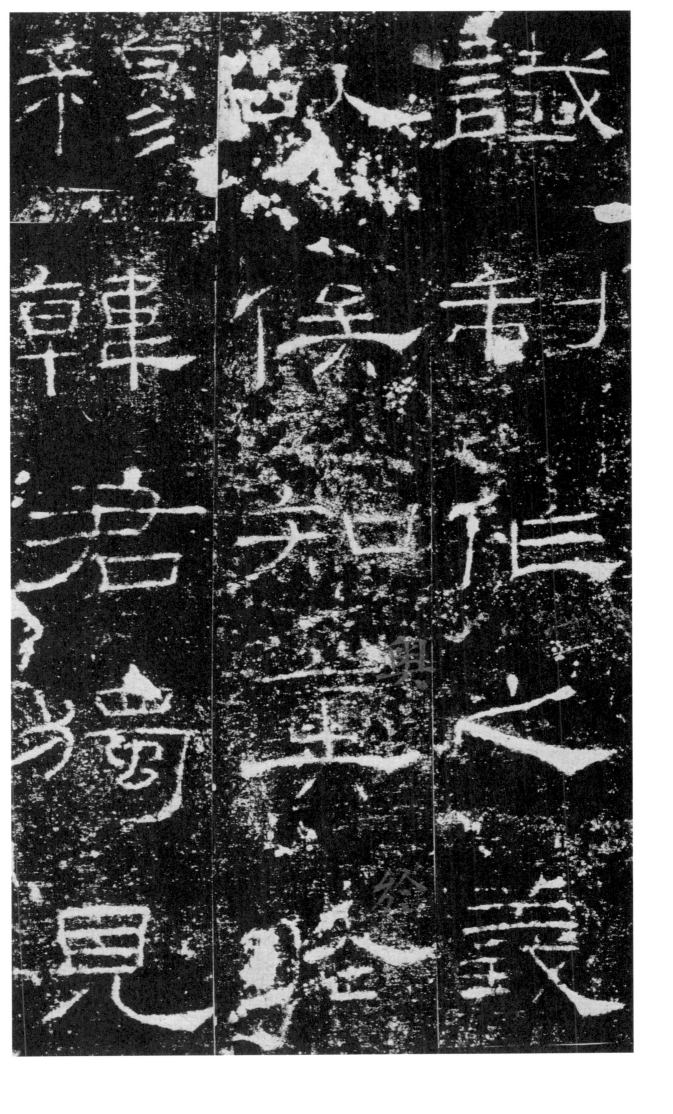

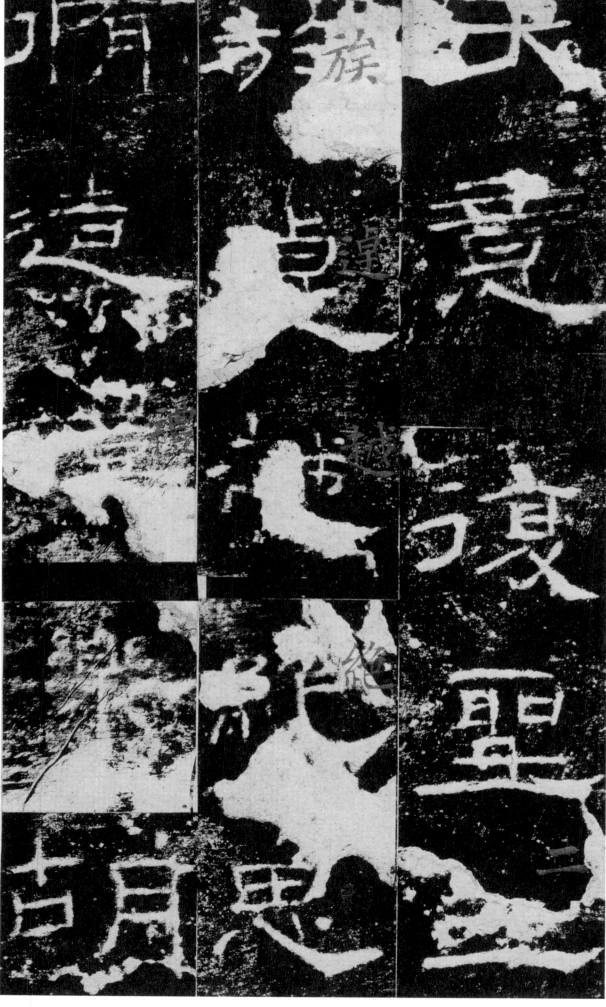

天意復聖二　族逴越絶思　脩（修）造禮樂胡

韓器用存古　舊宇憨（殷）勲（勤）宅　廟朝車威熹

出誠造更漆

不水解工不　争賈深除玄

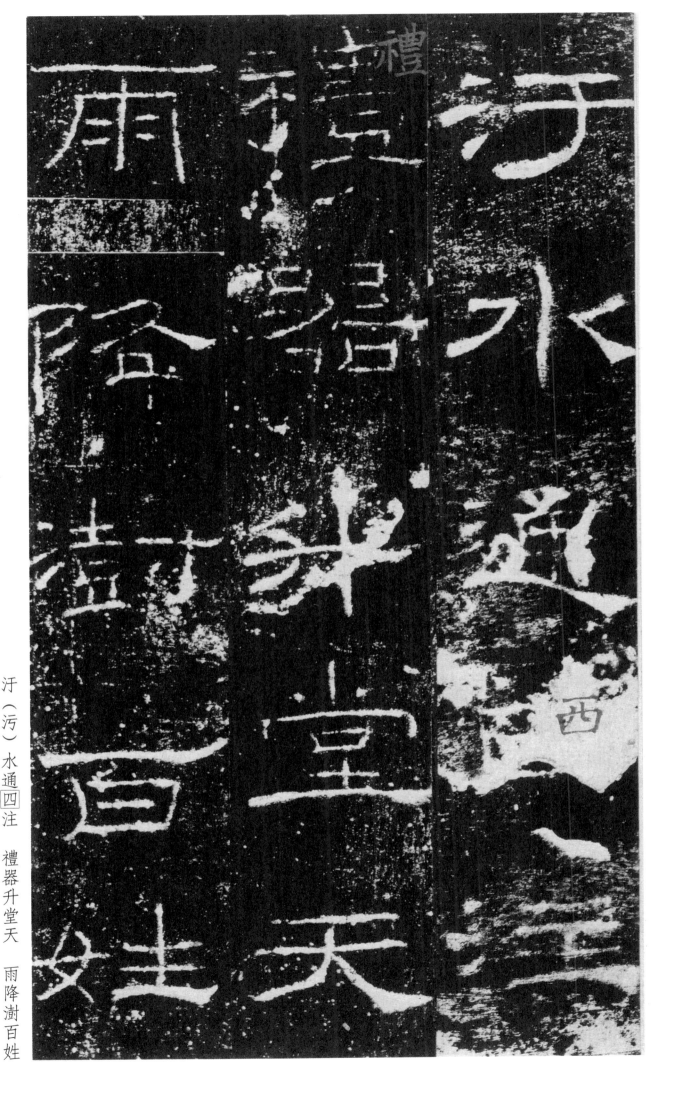

汗（污）水通四注　禮器升堂天　雨降澍百姓

訢和舉國蒙　慶神靈祐誠　竭敬之報天

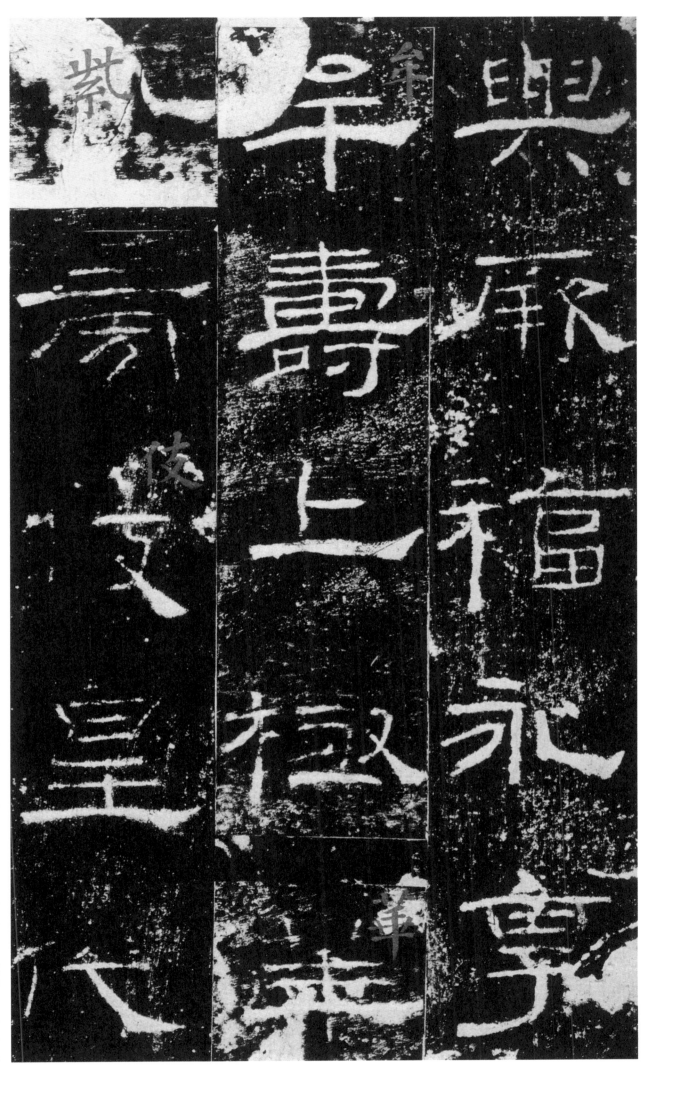

與厥福永享　牟壽上極華　紫旁伎皇代

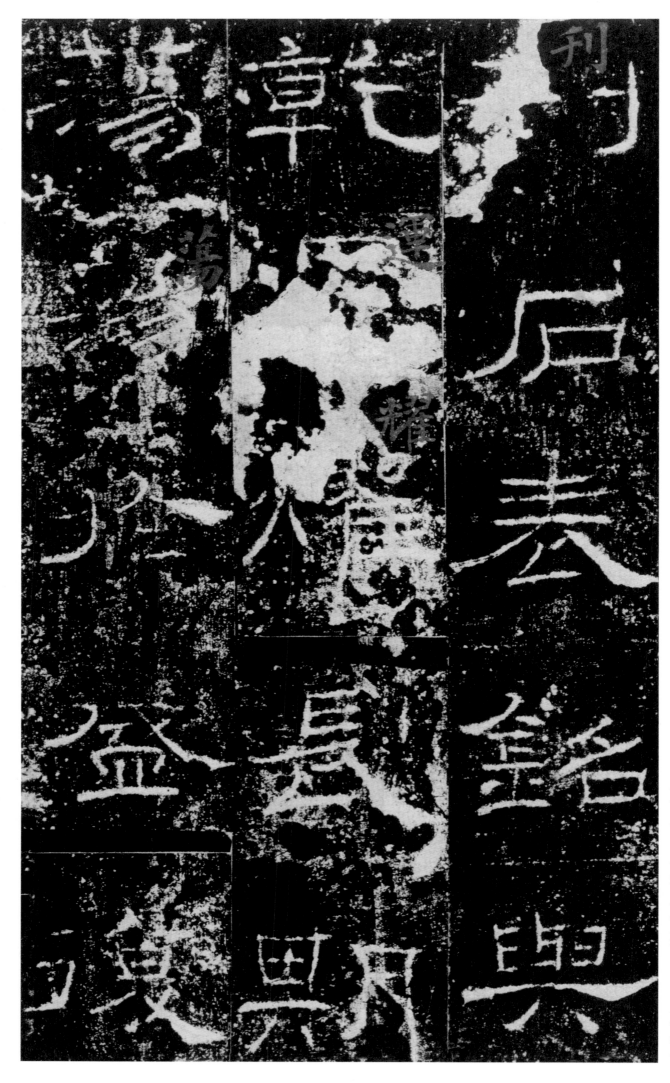

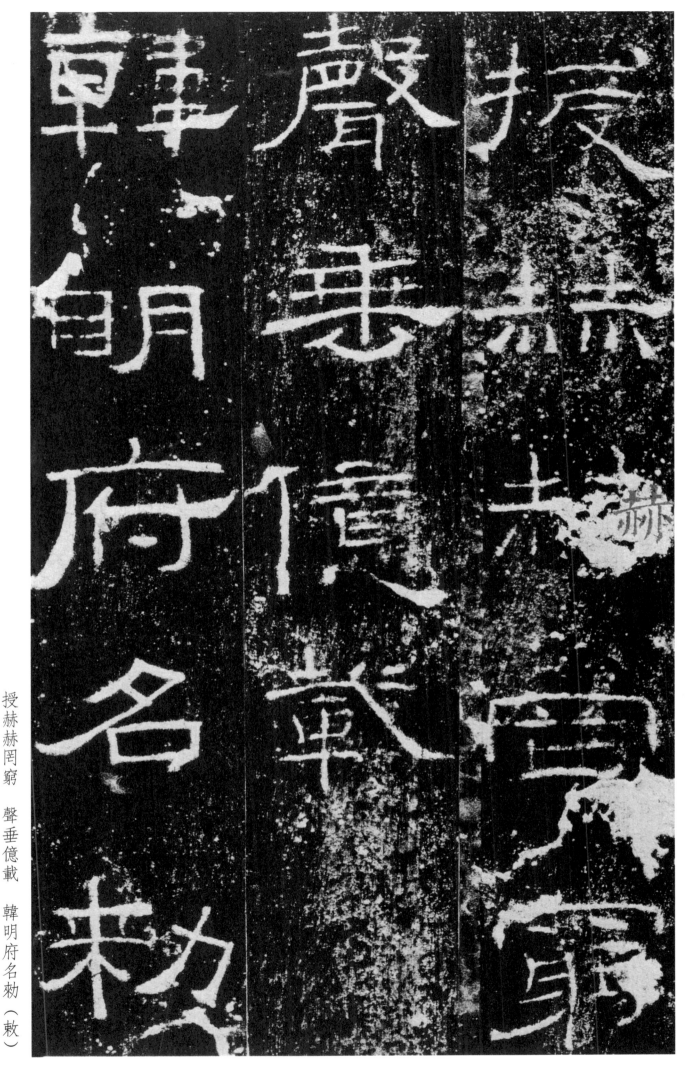

授赫赫罔窮　聲垂億載　韓明府名勑（敕）

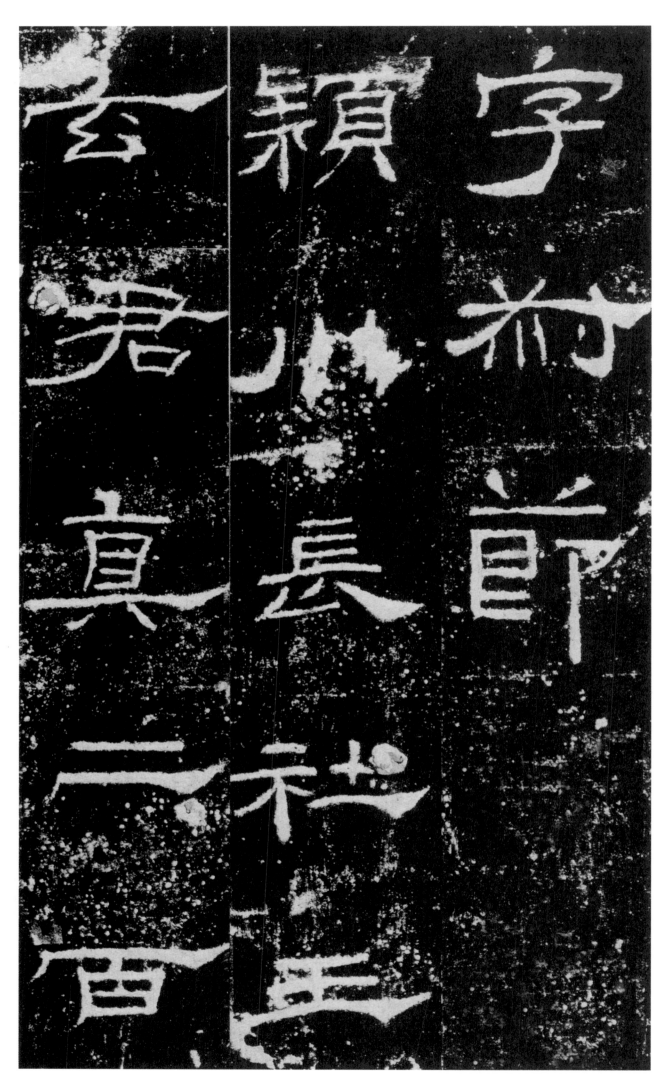

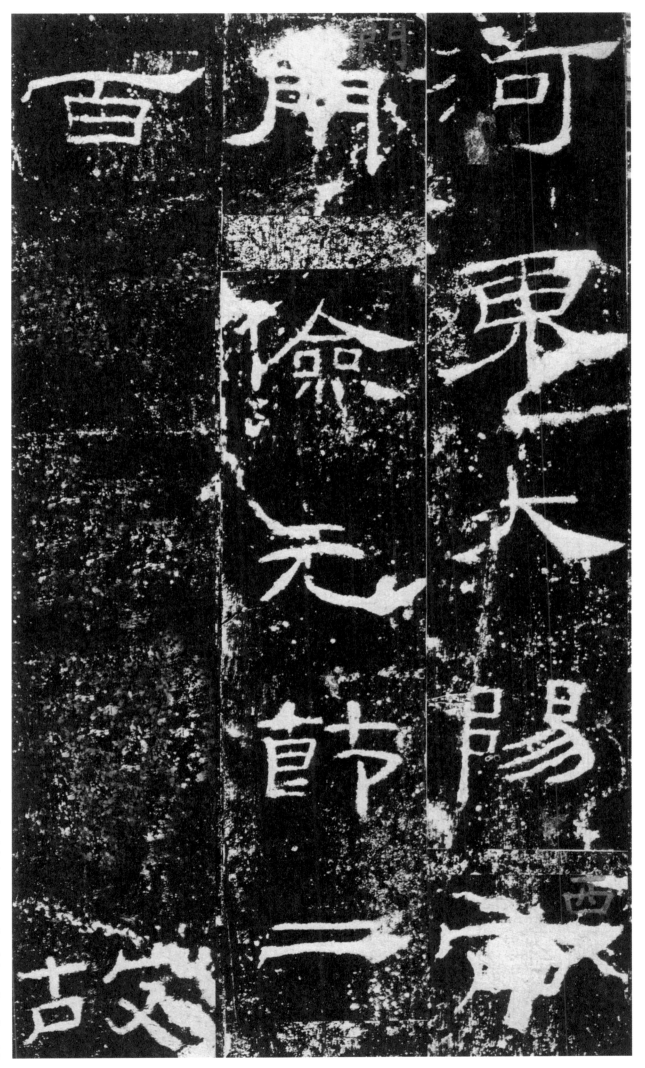

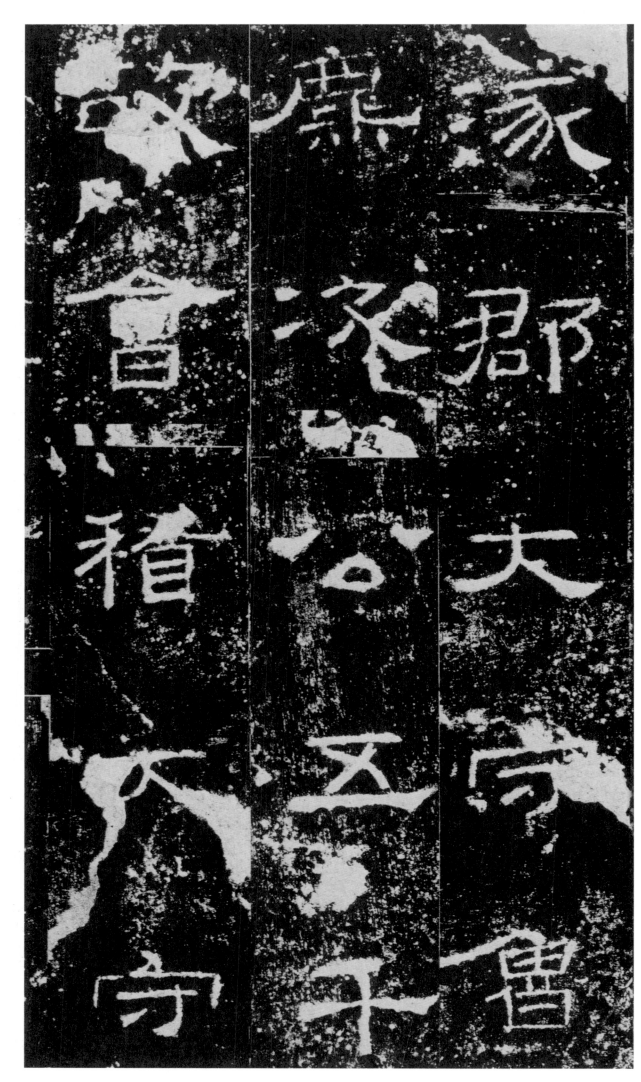

涿郡大（太）守魯 麃次公五千 故會稽大（太）守

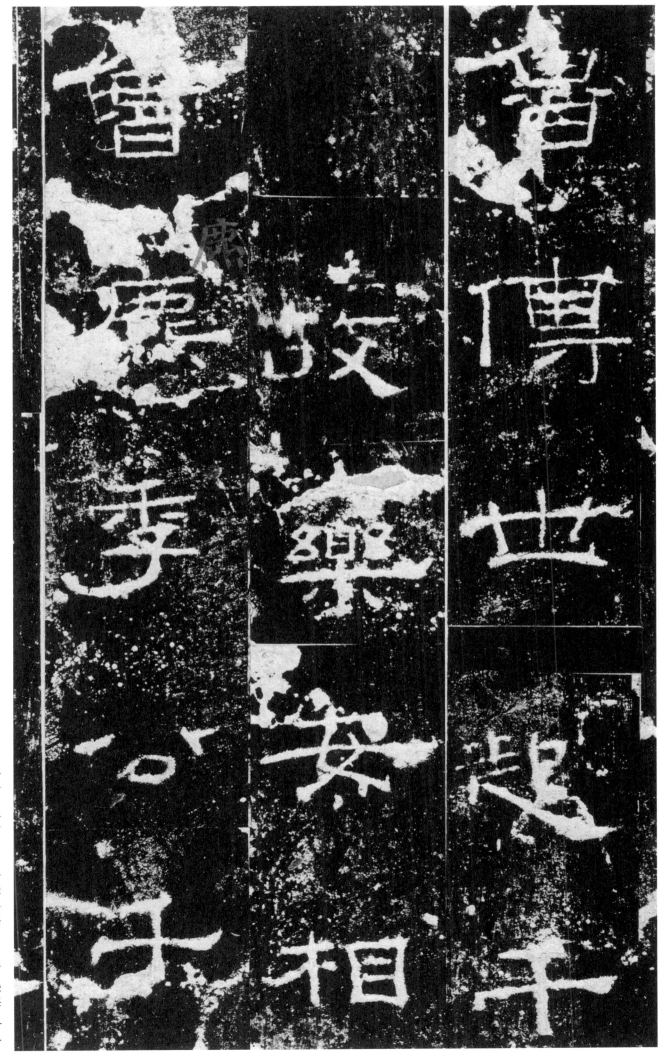

魯傳世起千　故樂安相　魯麃季公千

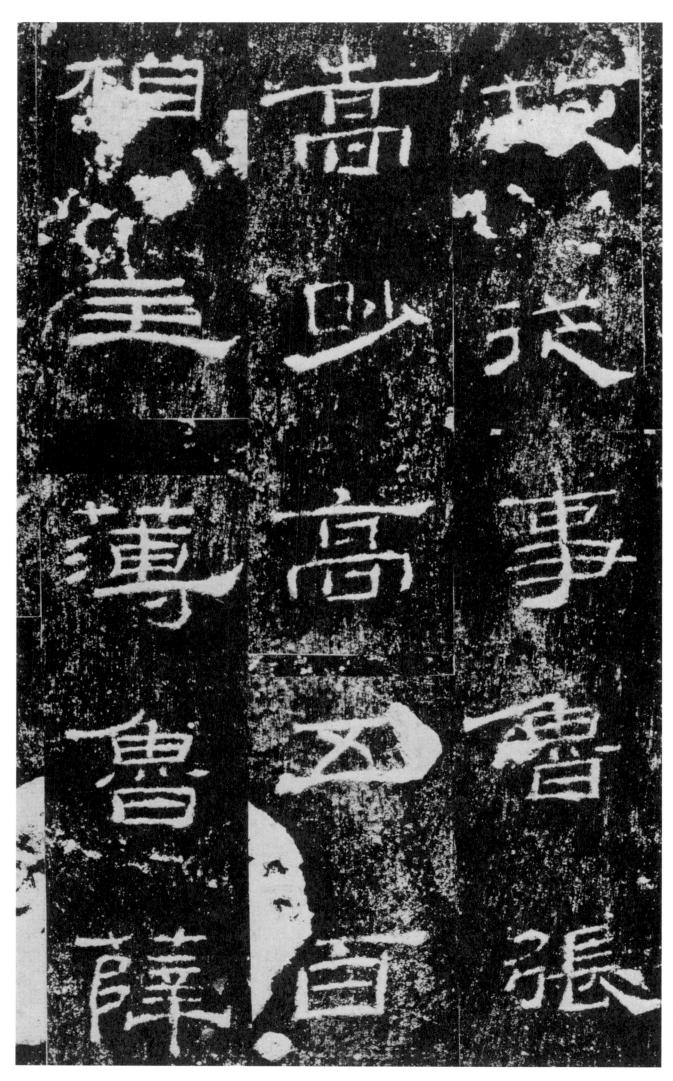

故從事魯張　嵩眇高五百　相主簿魯薛

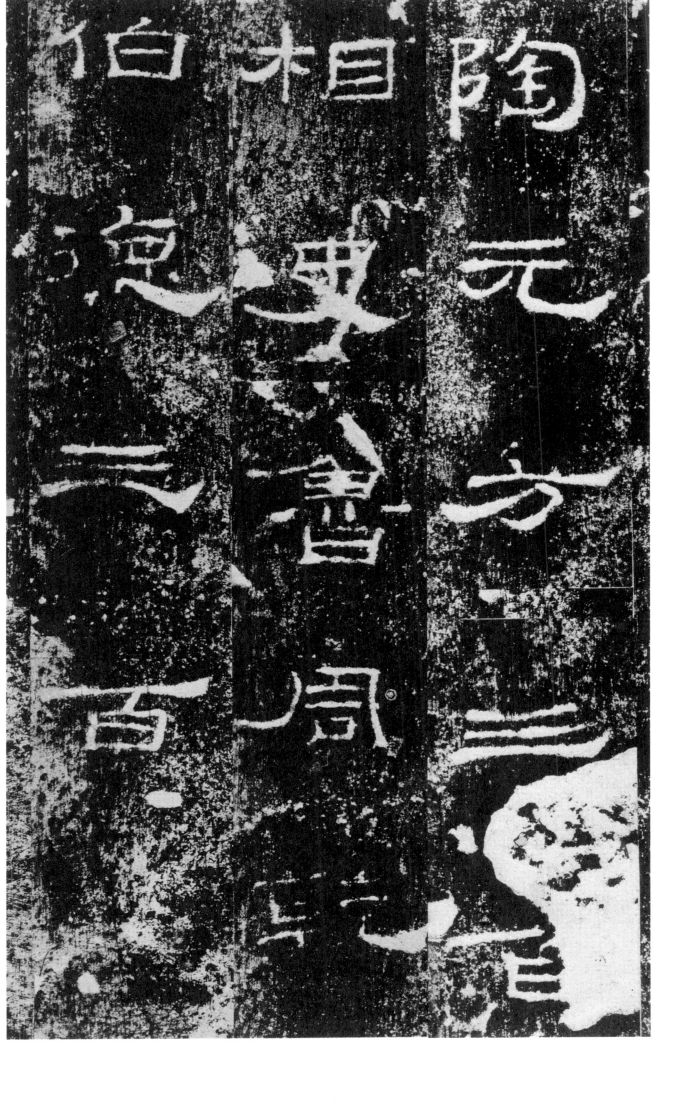

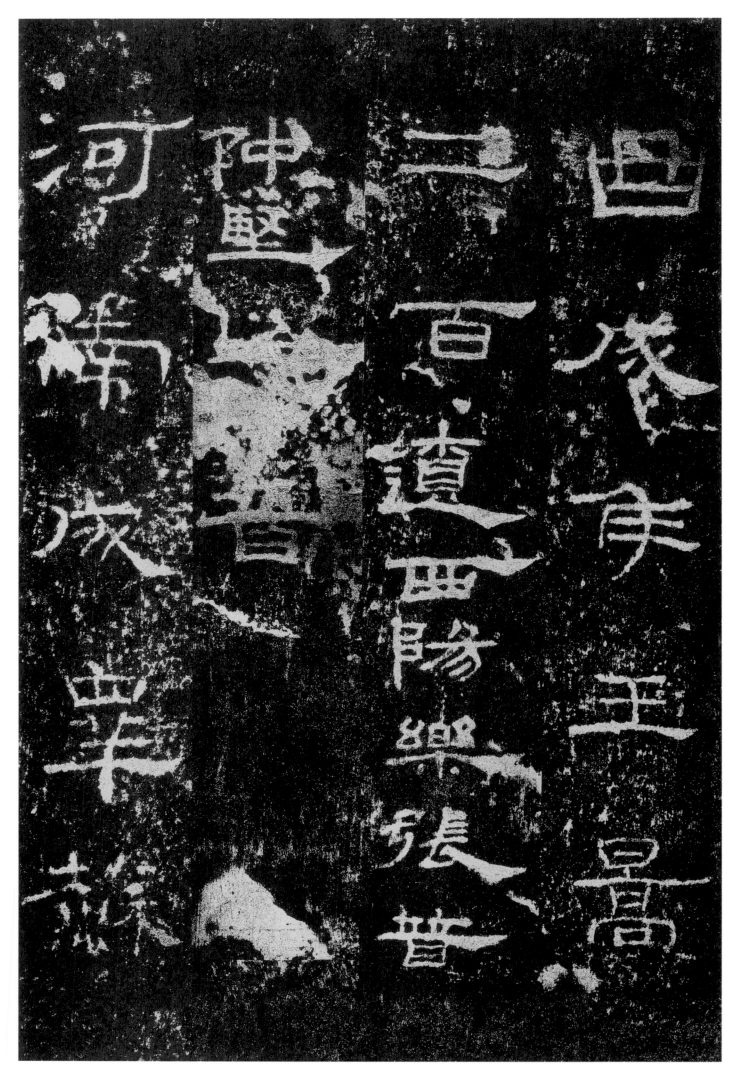

曲成侯王曷（皓）　二百遺（遼）西陽樂張普　阡（仲）堅二百　河南成皋蘇

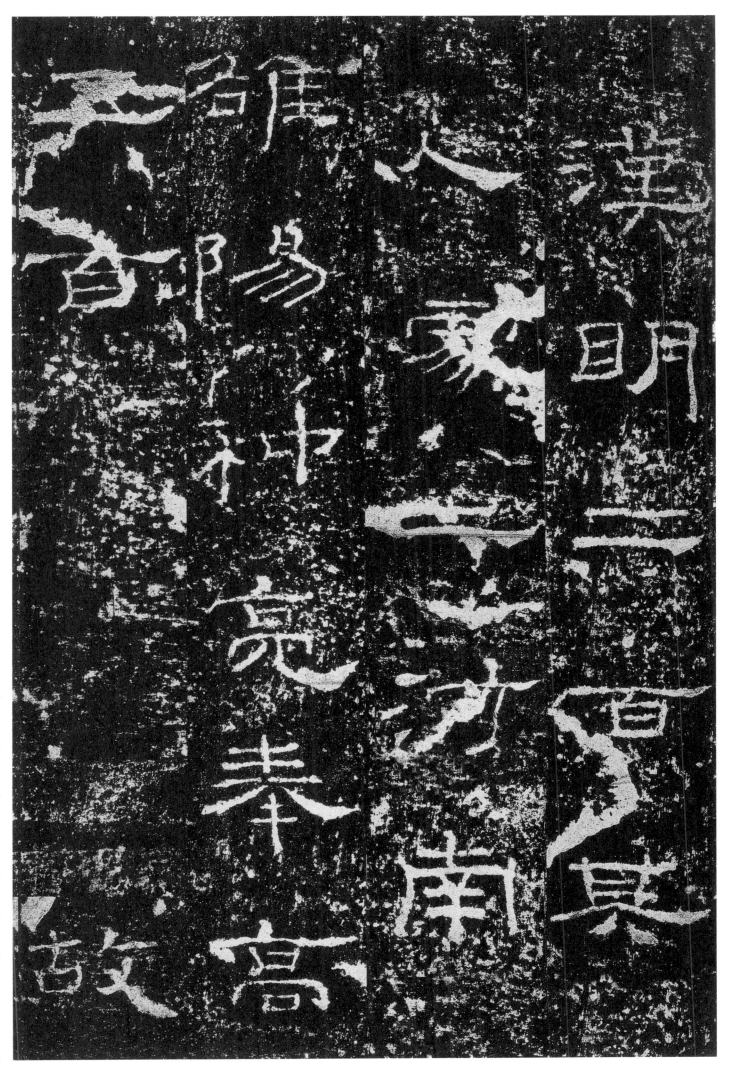

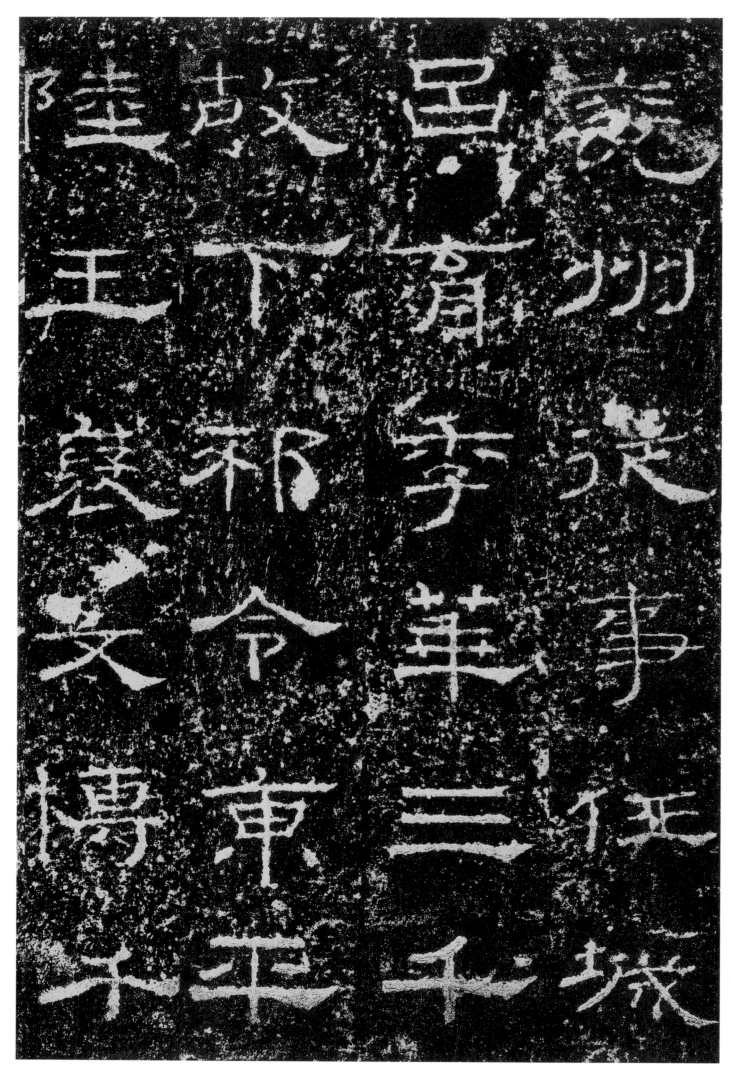

兗州從事任城　吕育季華三千　故下邳令東平　陸王衷（襃）文博千

東漢 禮器碑

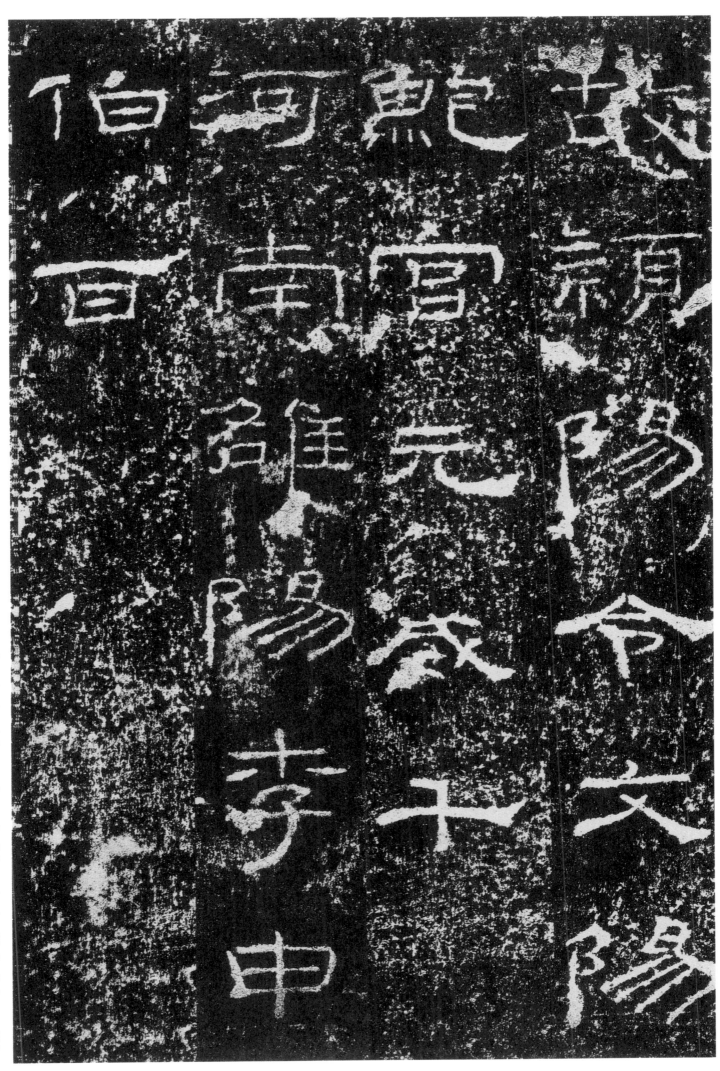

故穎陽令文陽　鮑宮元威千　河南雒陽李申　伯百

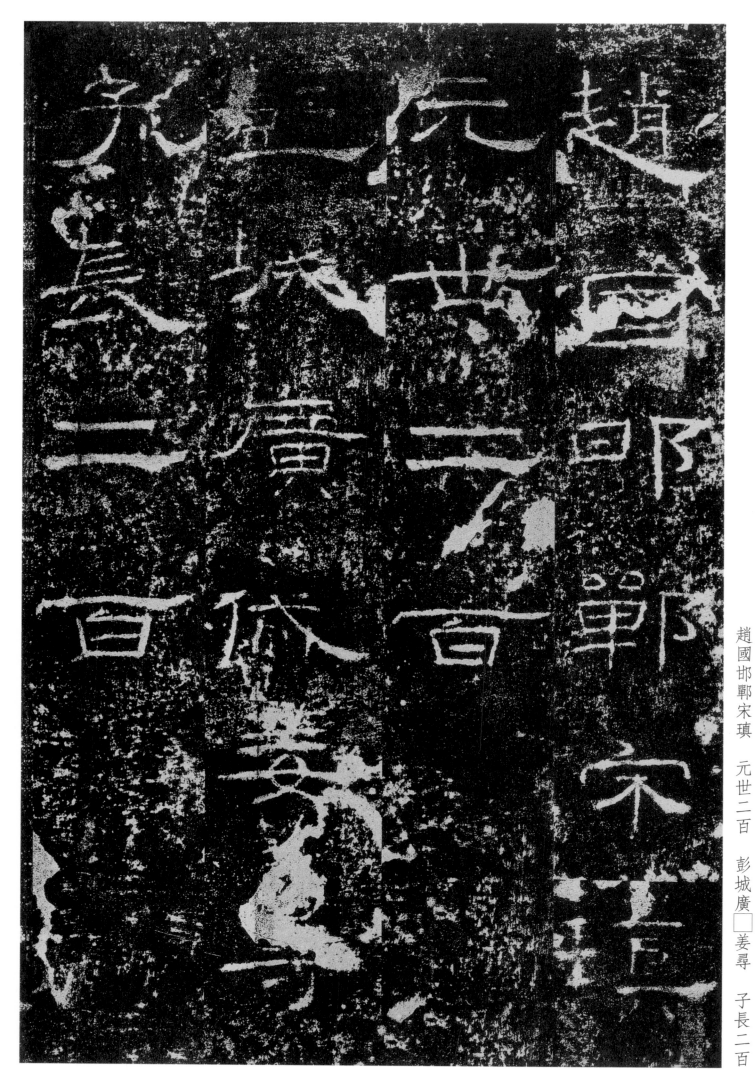

赵国邯郸宋琪 元世二百 彭城广□姜寻 子长二百

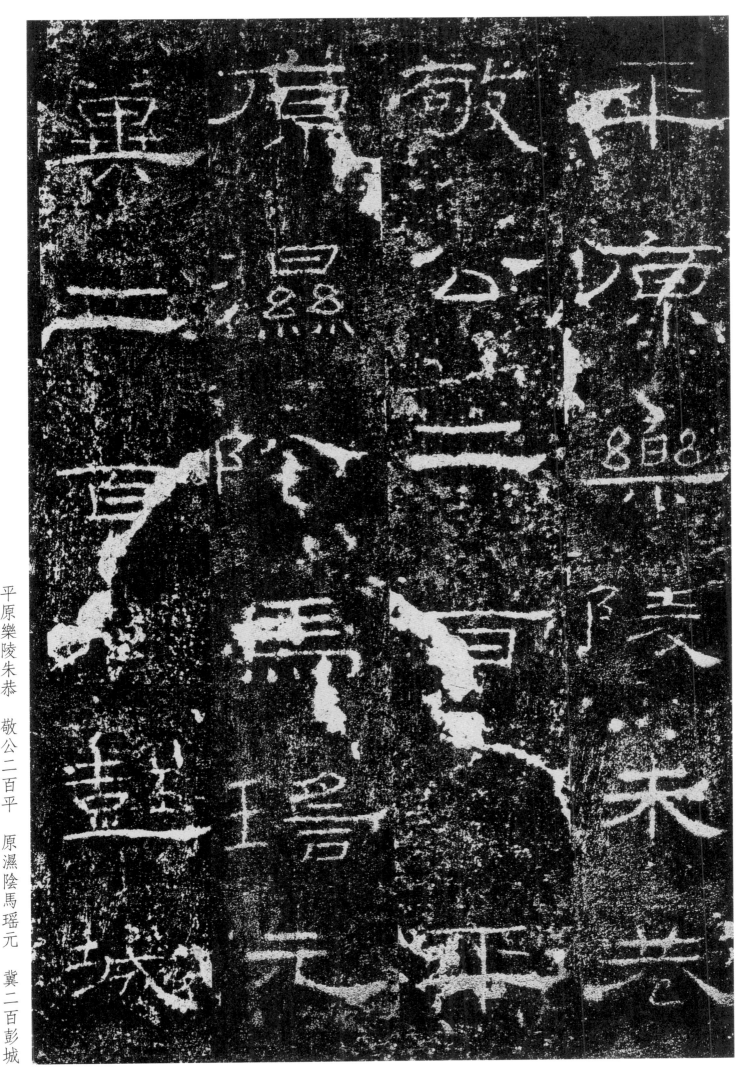

平原樂陵朱恭 敬公二百平 原濕陰馬瑶元 冀二百彭城

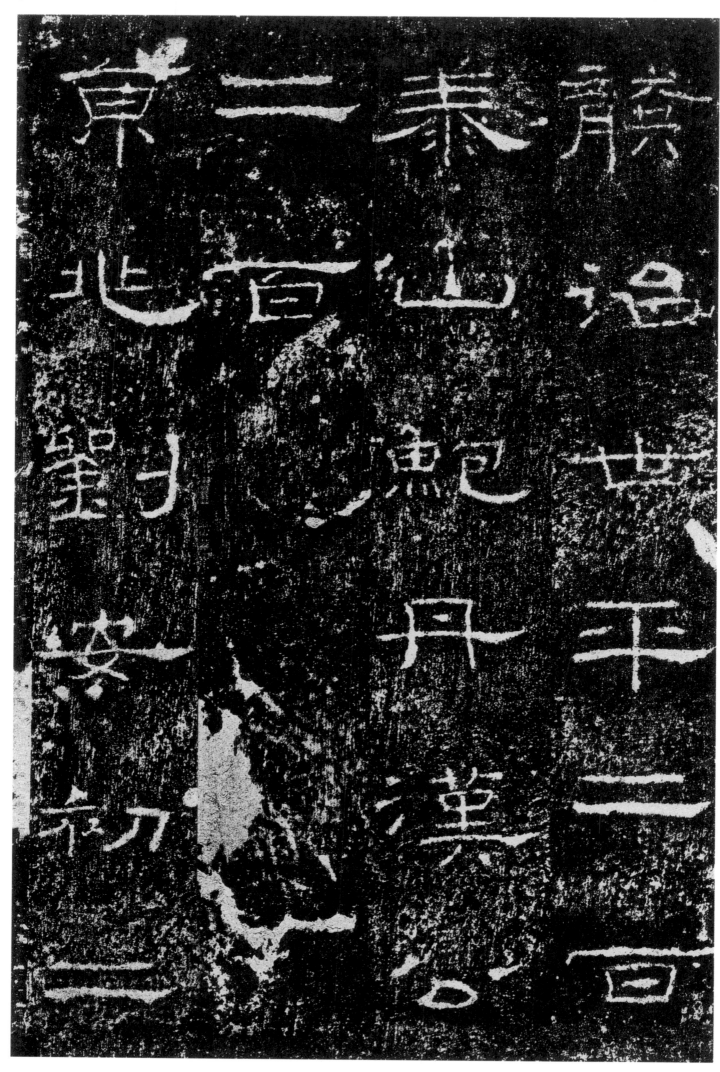

龔治世平二百　泰山鮑丹漢公　二百　京（京）兆劉安初二

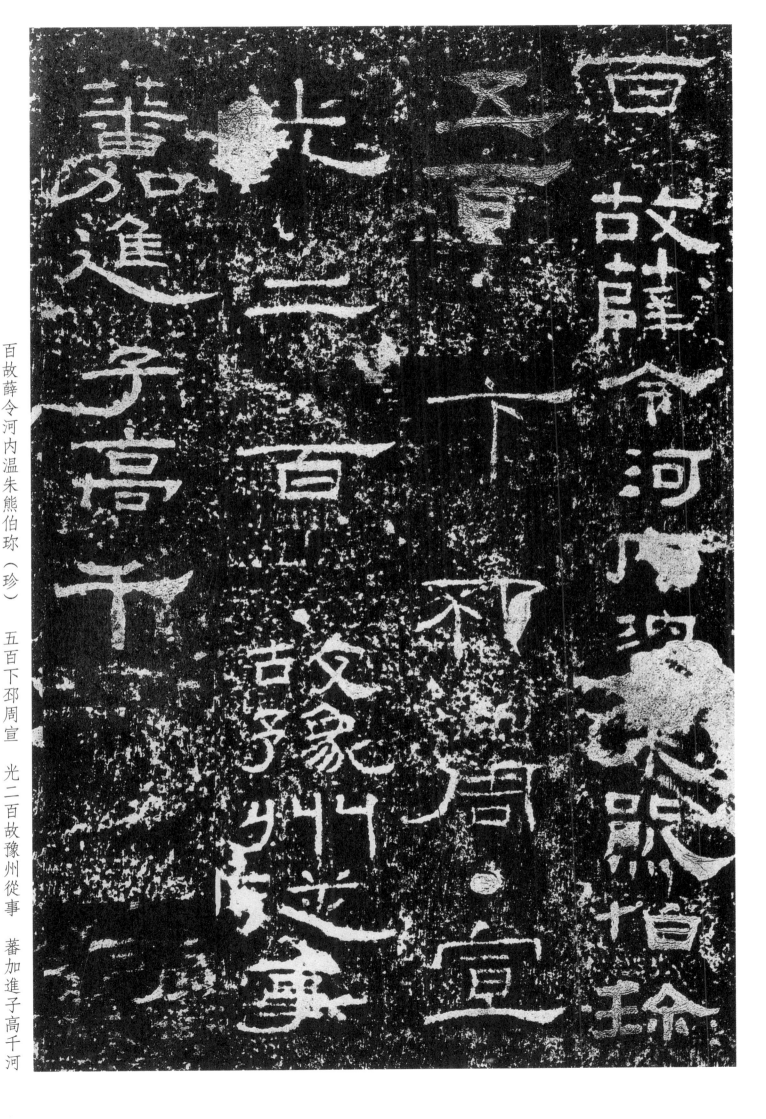

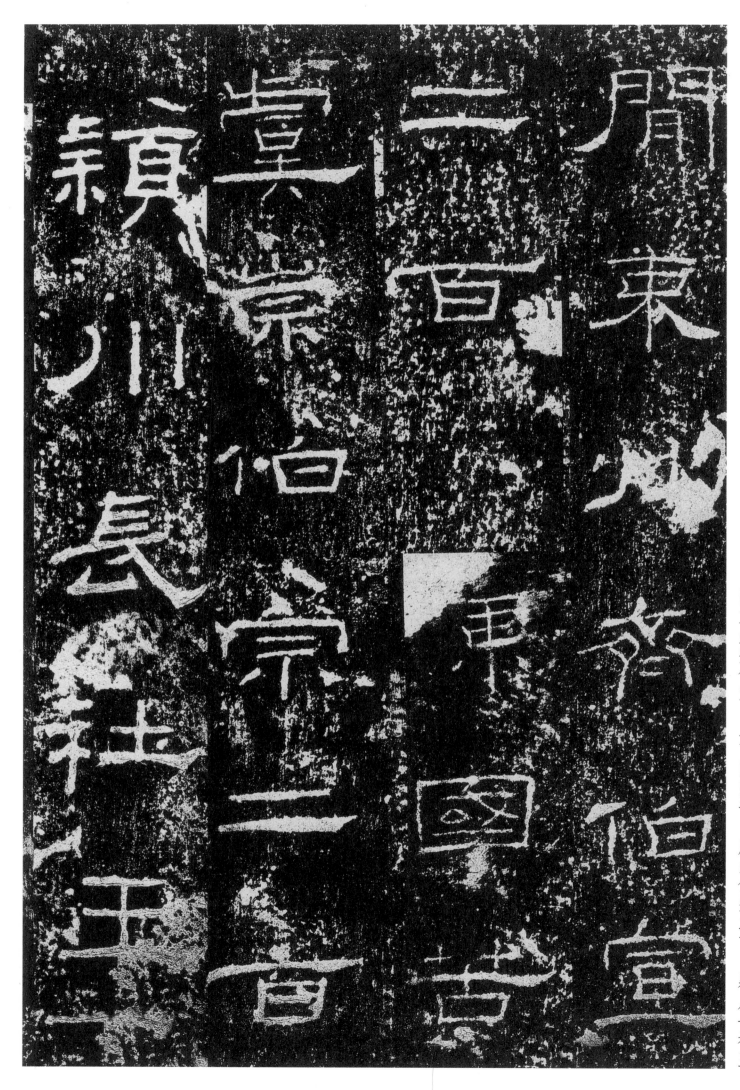

間束州齊伯宣　二百陳國苦　虞崇伯宗二百　潁川長社王

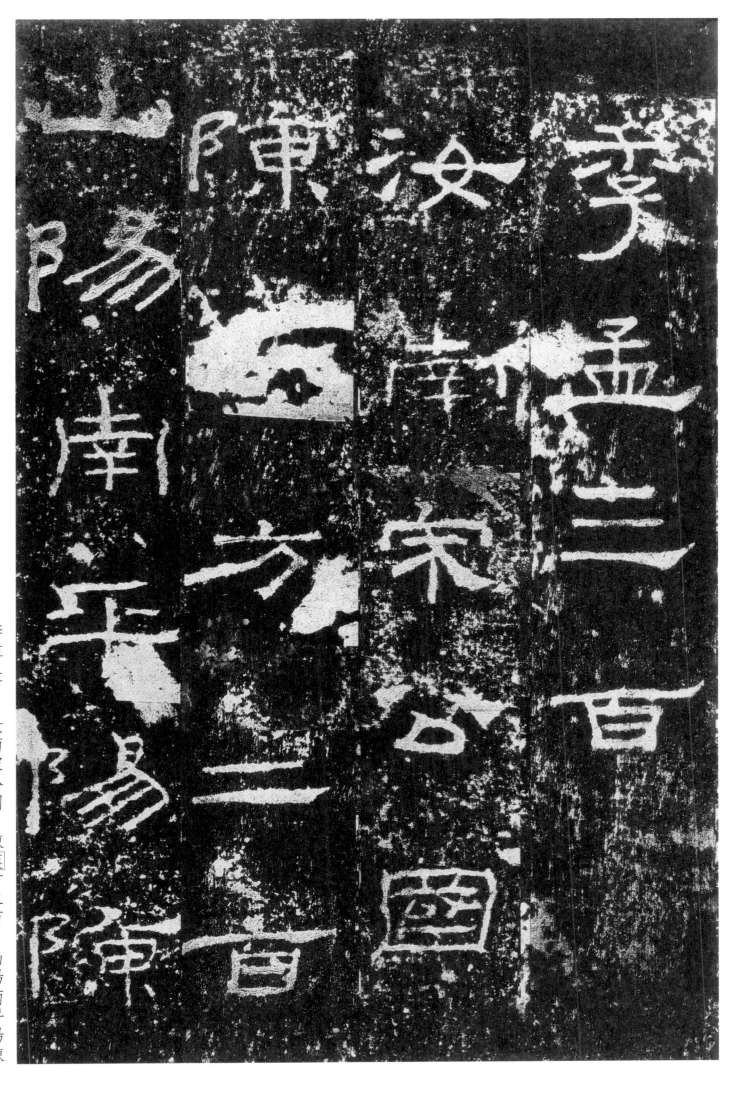

季孟三百　汝南宋公國　陳[漢]方二百　山陽南平陽陳

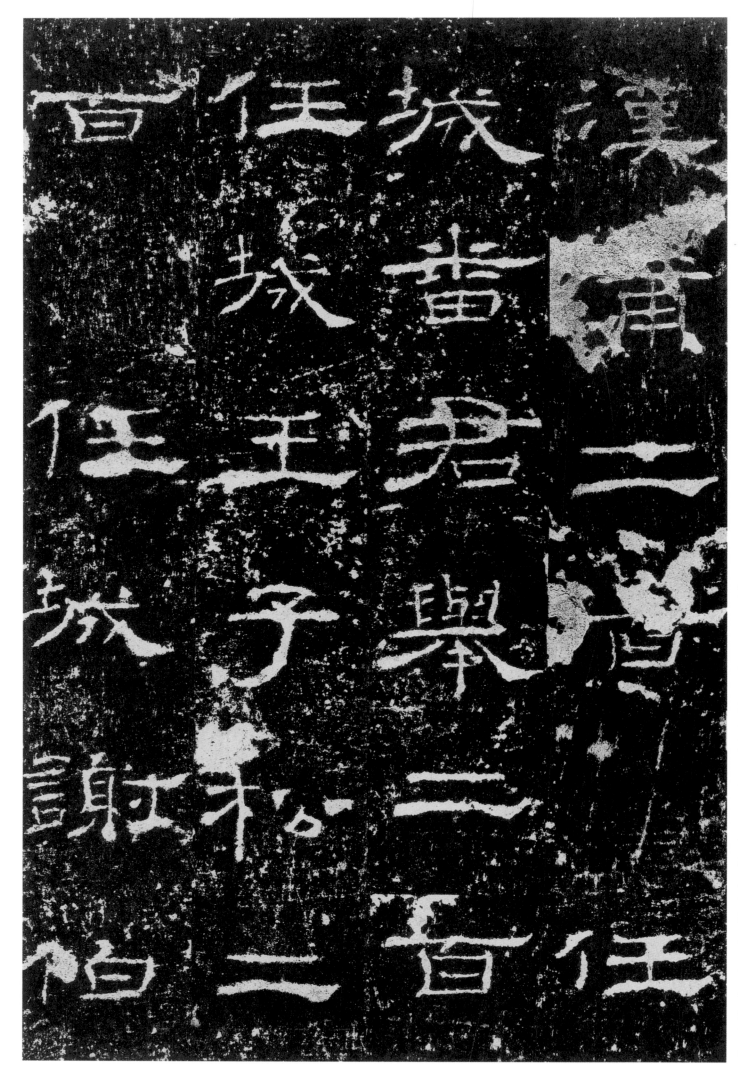

漢甫二百任　城番君舉二百　任城王子松二　百任城謝伯

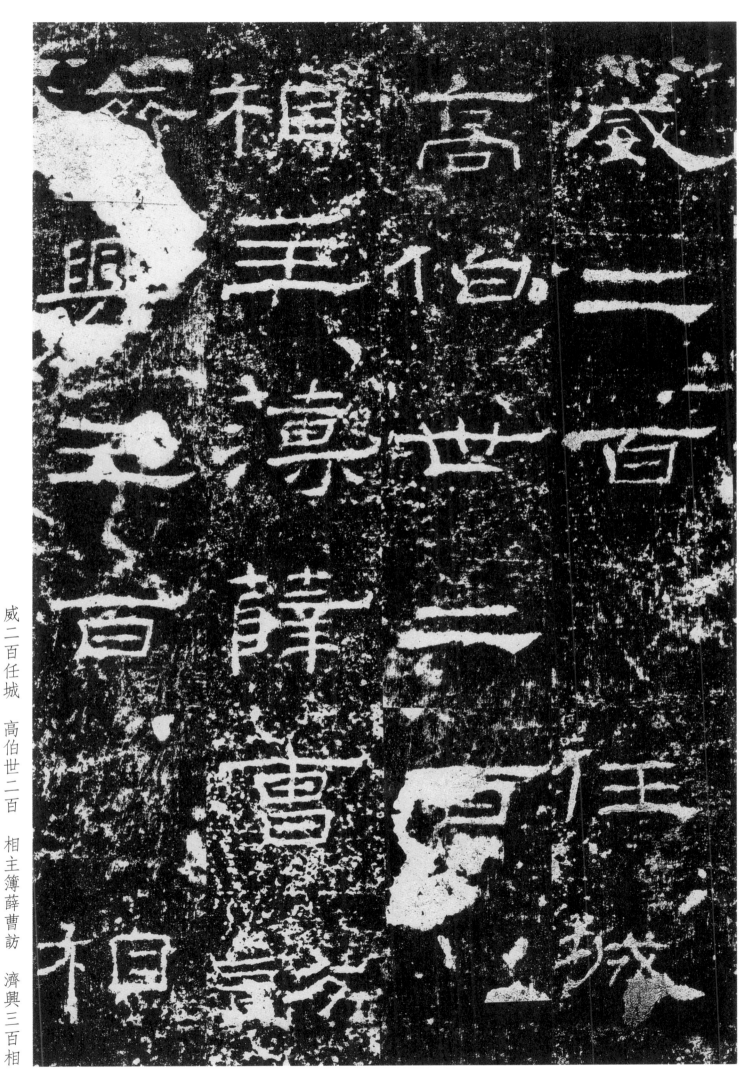

威二百任城　高伯世二百　相主簿薛曹訪　濟興三百相

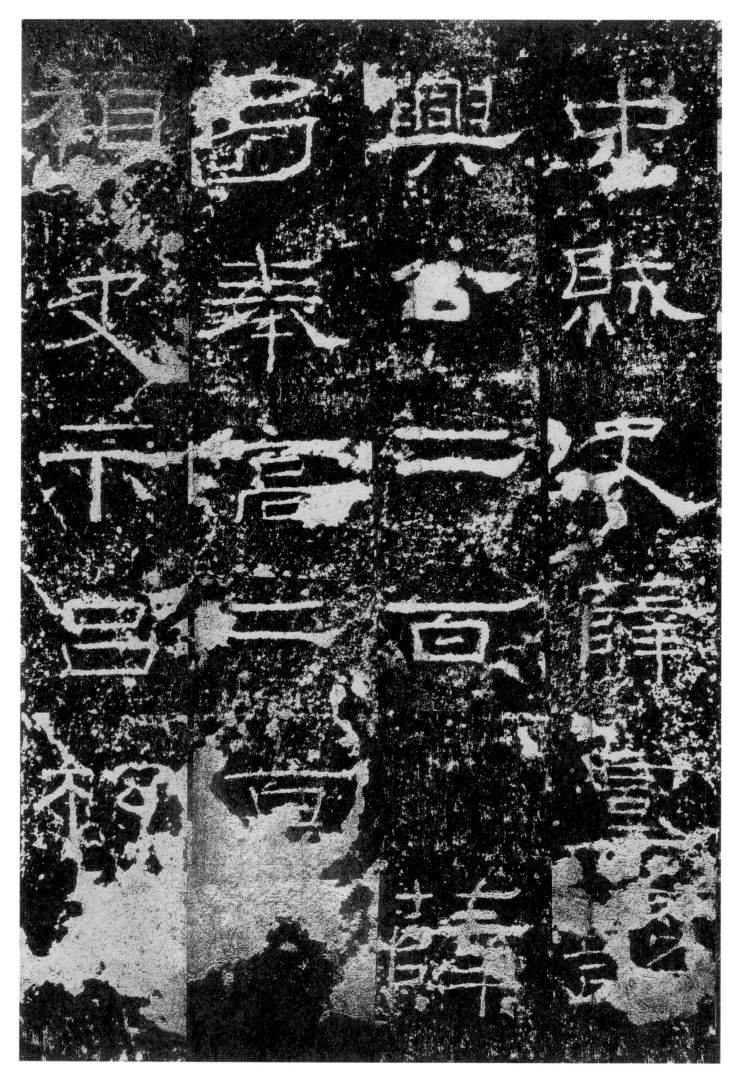

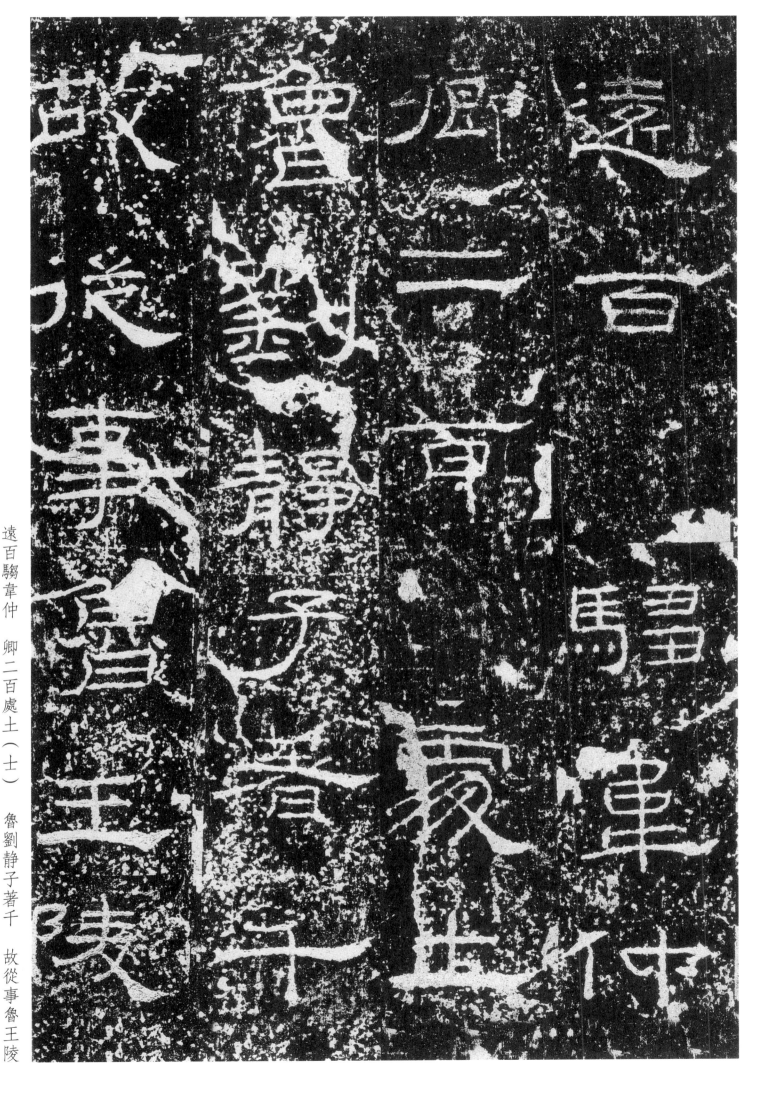

遠百騶韋仲　卿二百處士（士）　魯劉静子著千　故從事魯王陵

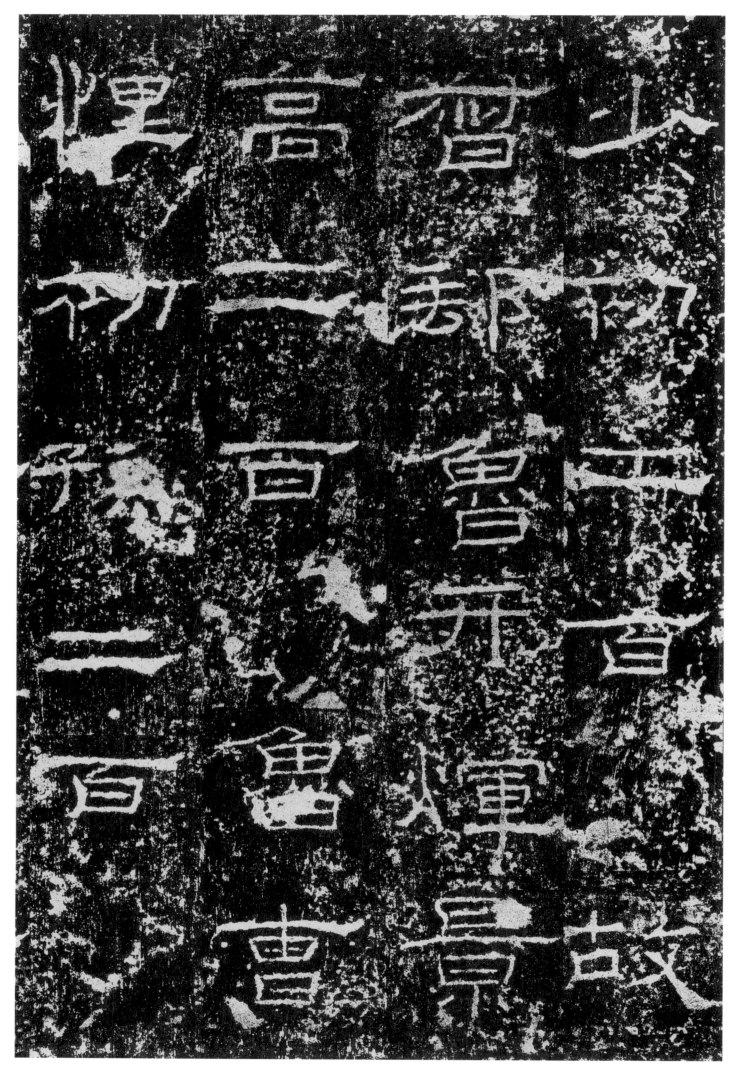

少初二百故　督邮鲁开辉景　高二百鲁曹　悝初孙二百

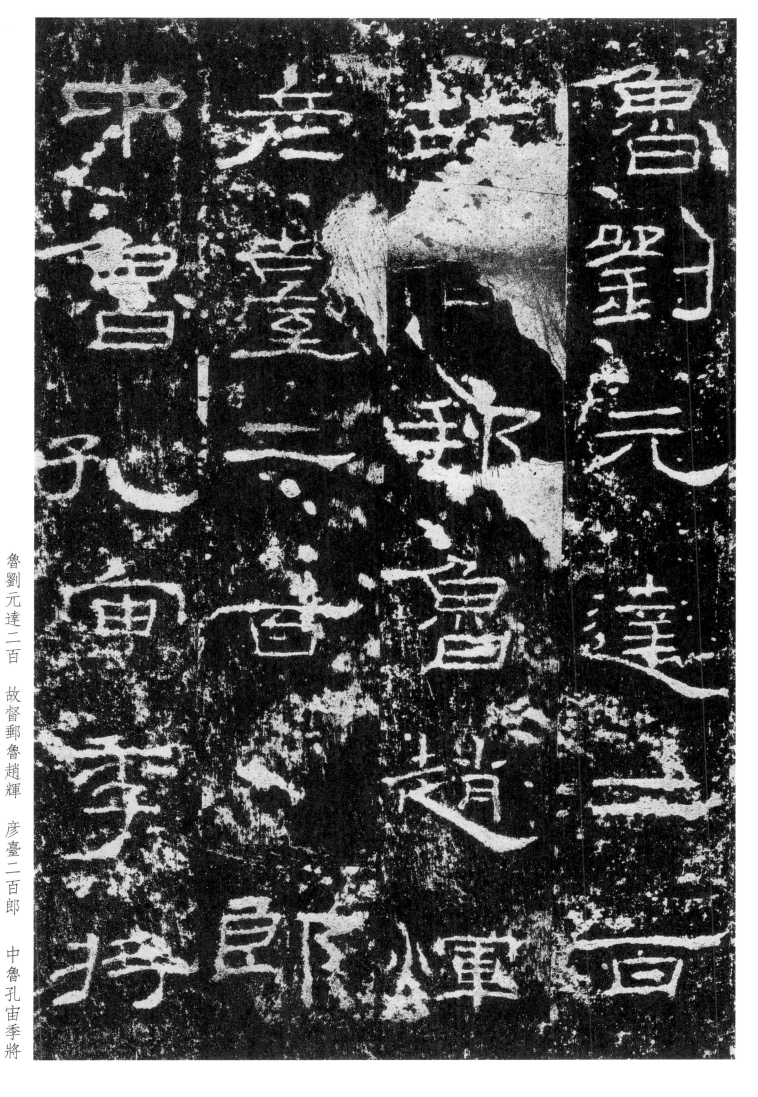

魯劉元達二百　故督郵魯趙輝　彥臺二百郎　中魯孔宙季將

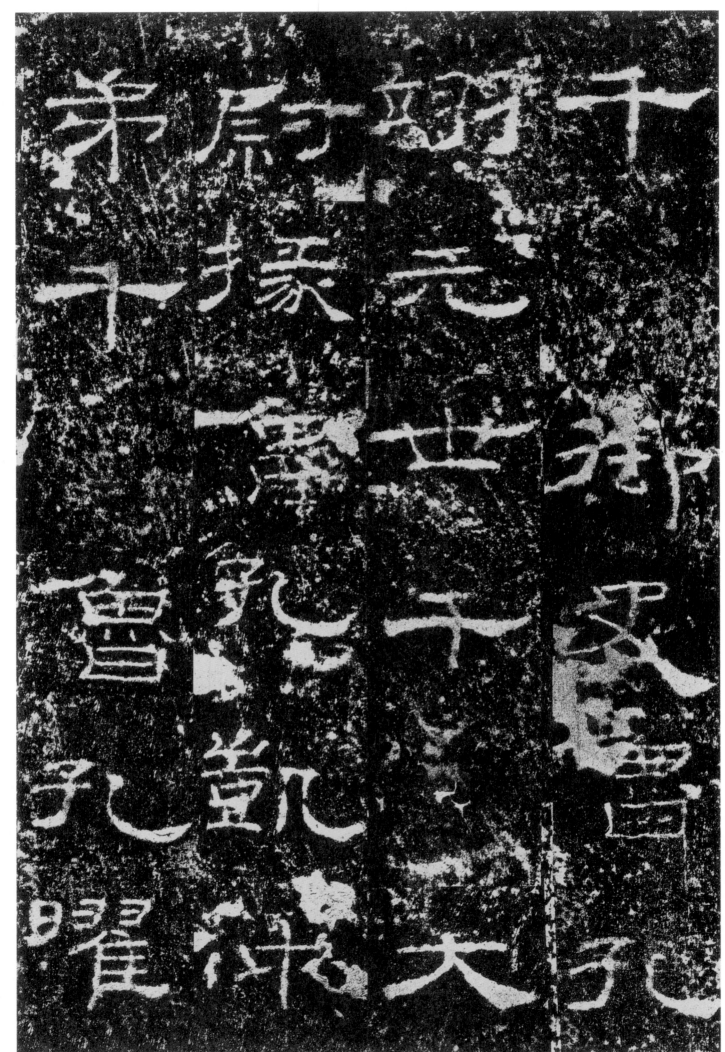

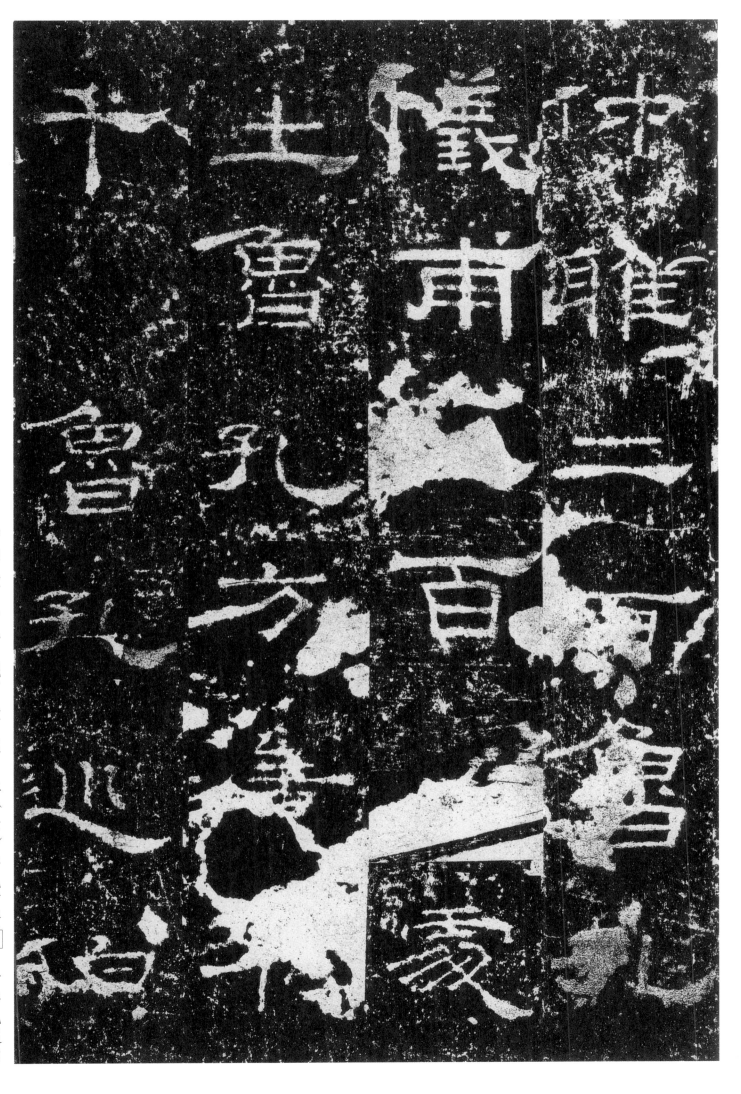

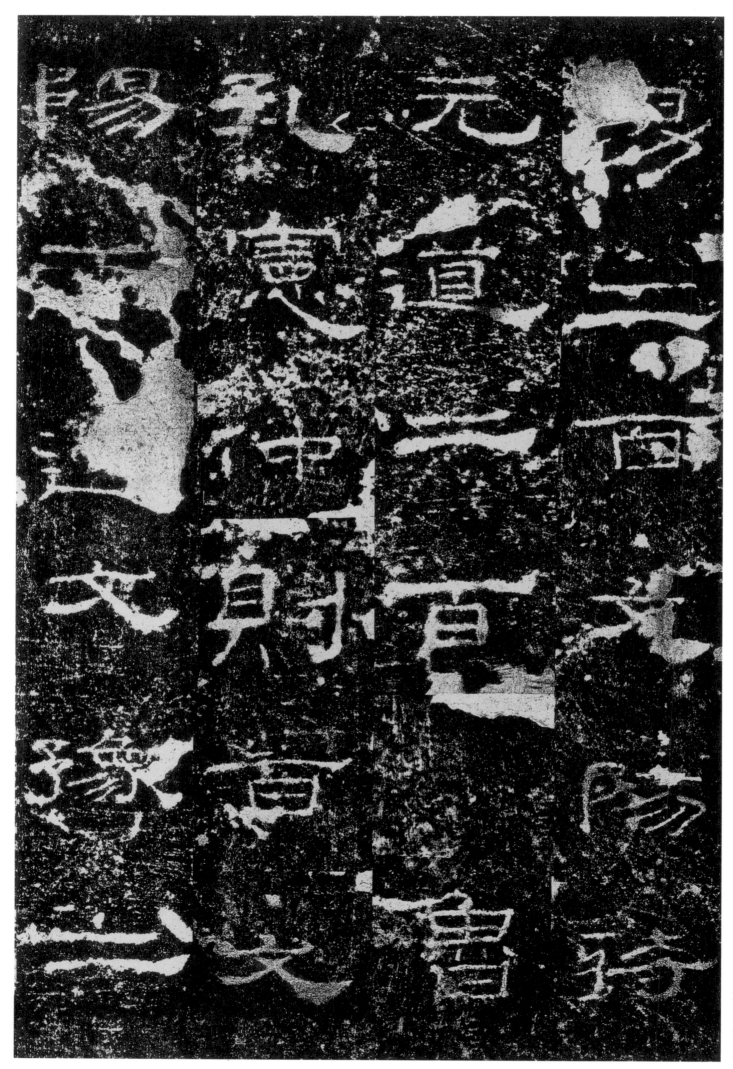

男二百文陽蔣　元道二百魯　孔憲仲則百文　陽王逸文豫二

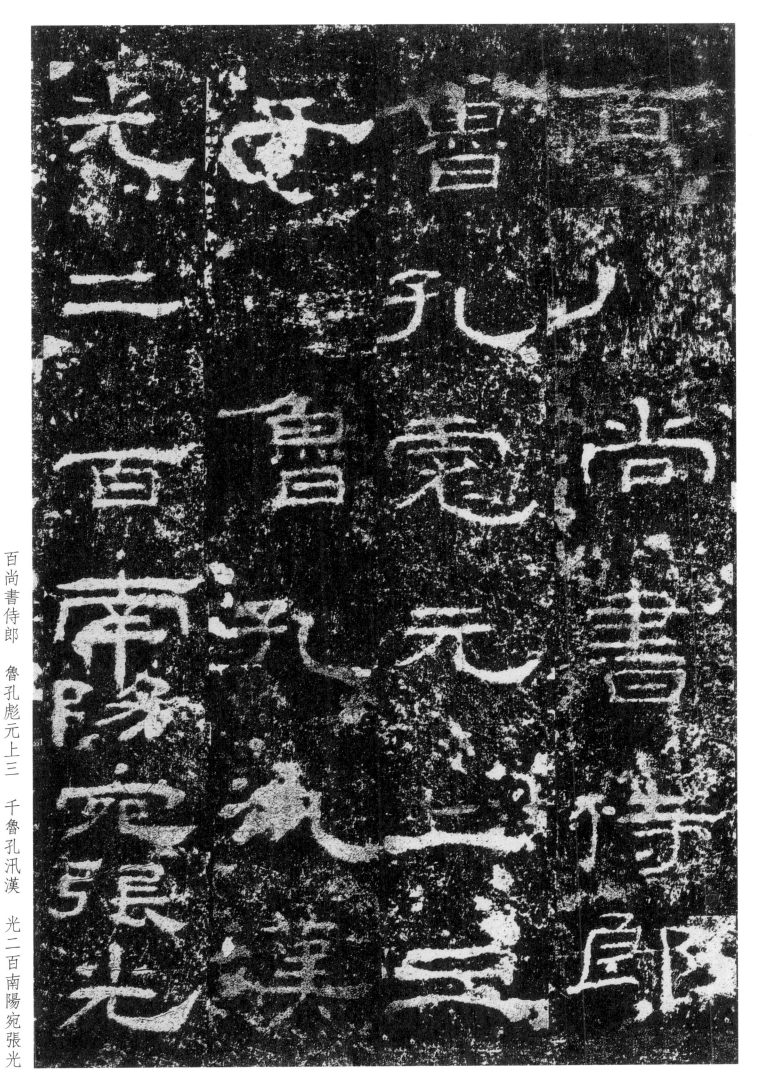

百尚書侍郎 魯孔彪元上三 千魯孔汎漢 光二百南陽宛張光

仲孝二百守廟　百石魯孔恢聖　文千褒成侯　魯孔建壽千

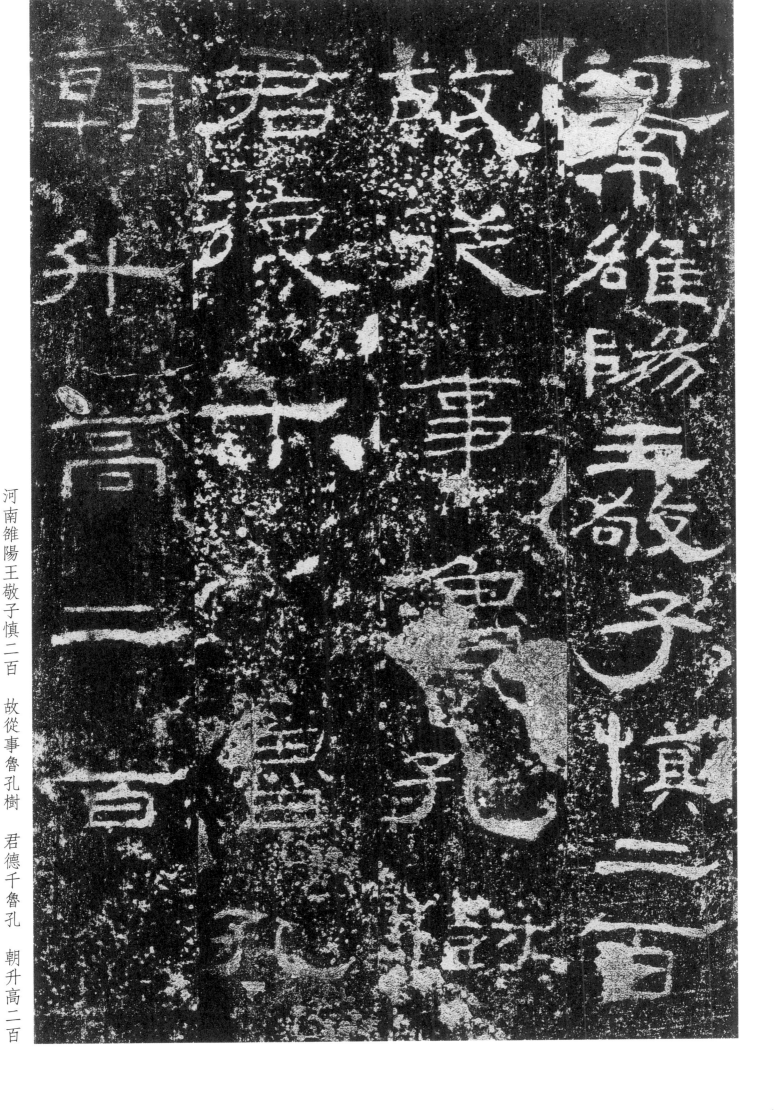

河南雒陽王敬子慎二百　故從事魯孔樹　君德千魯孔　朝升高二百

魯石子重二百　行義掾魯弓如

叔都二百魯　劉仲俊二百

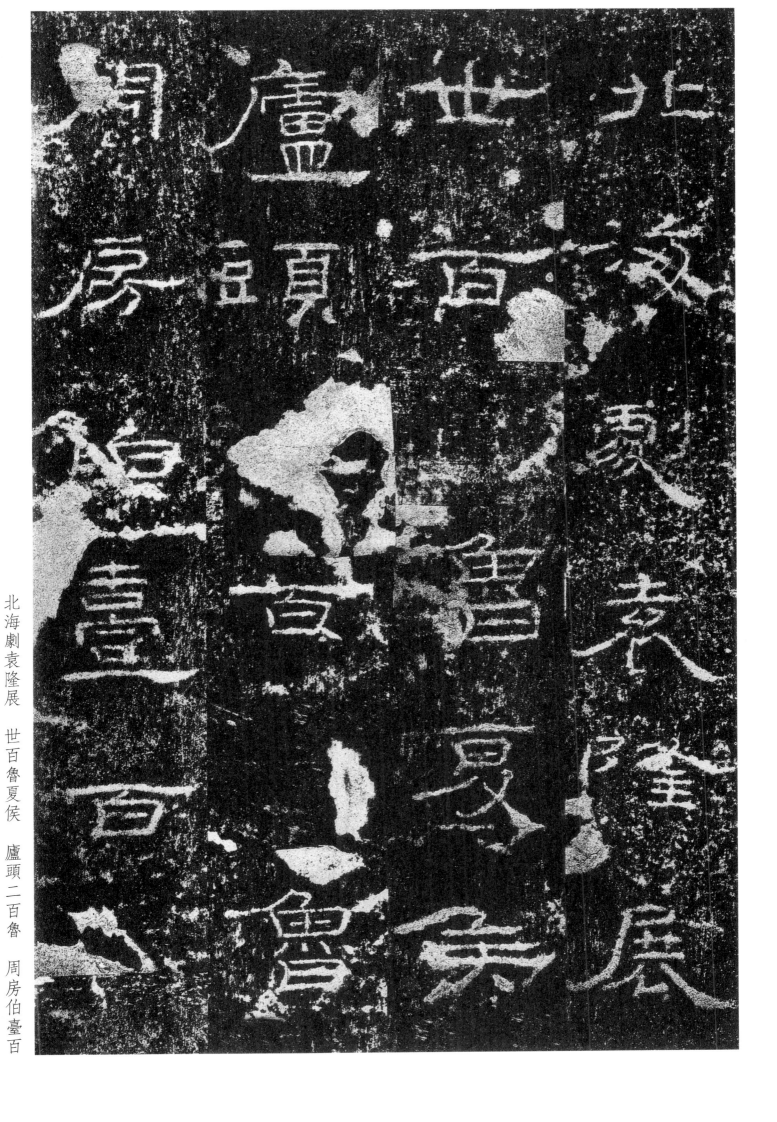

北海劇袁隆展　世百魯夏侯　盧頭二百魯　周房伯臺百

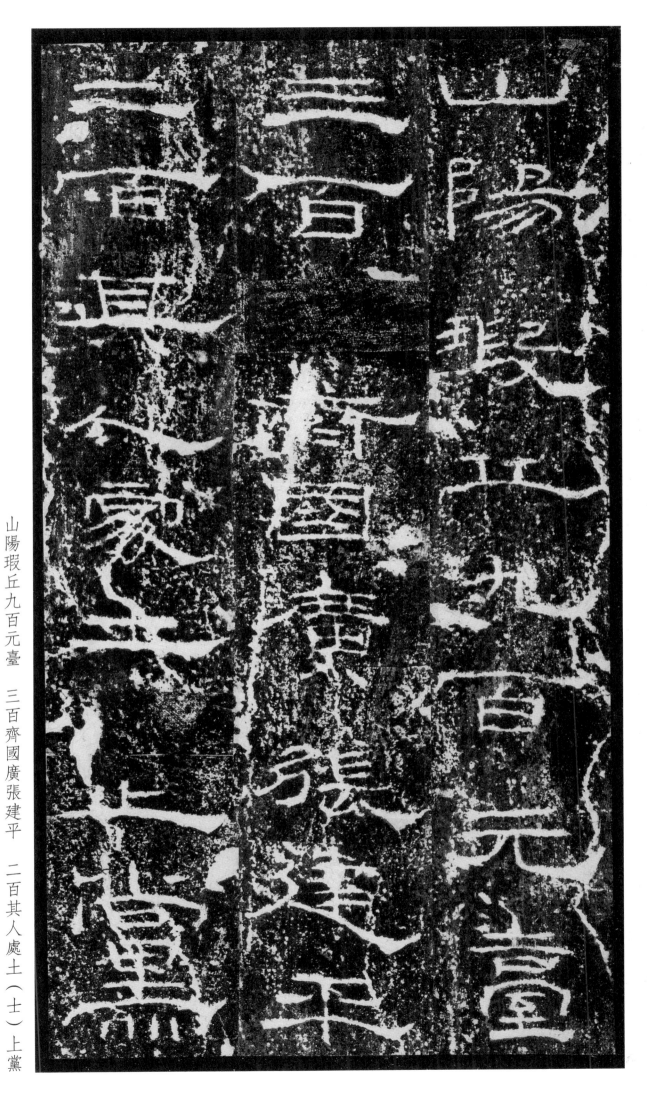

山陽瑕丘九百元臺　三百齊國廣張建平　二百其人處土（士）上黨

長子楊萬子三百　處士（士）魯孔徵子舉二百　魯徐伯賢二百

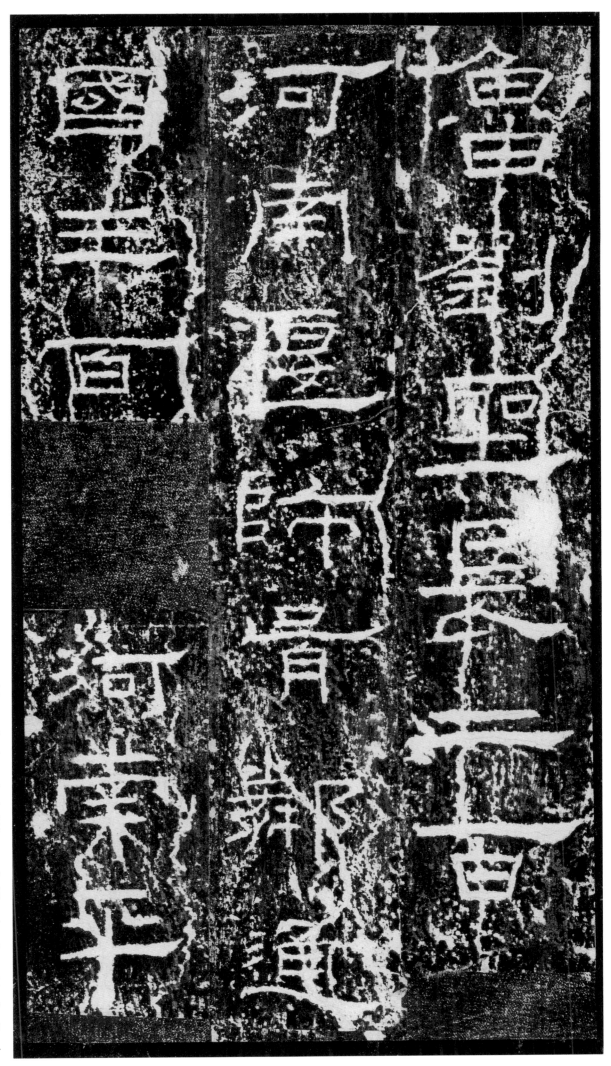

魯劉聖長二百　河南匽（偃）師胥鄰通　國三百河南平

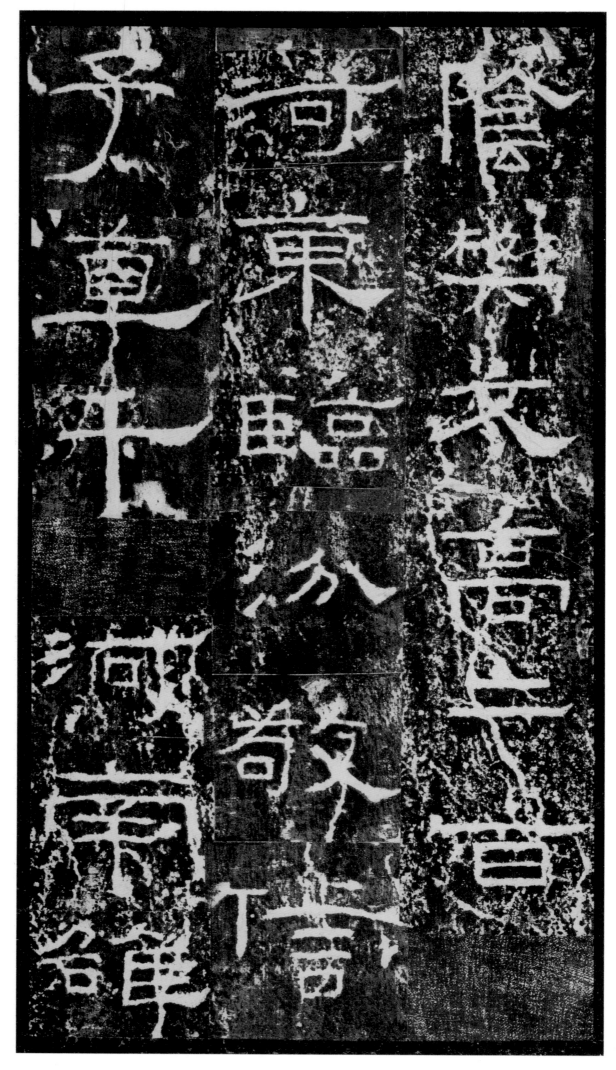

陰樊文高二百 河東臨汾敬信 子直千河南雒

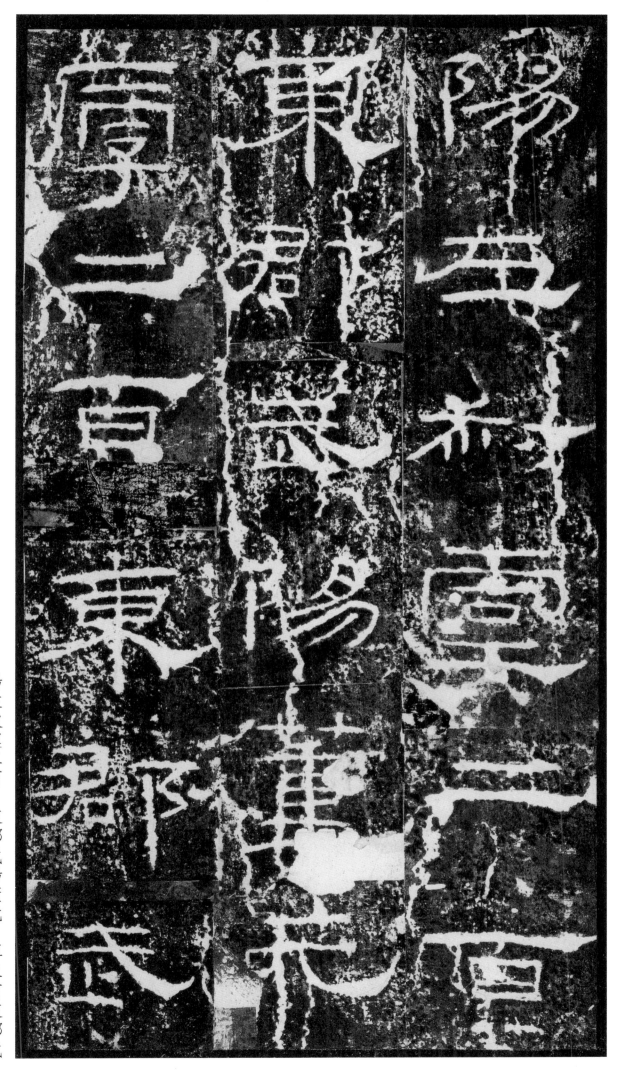

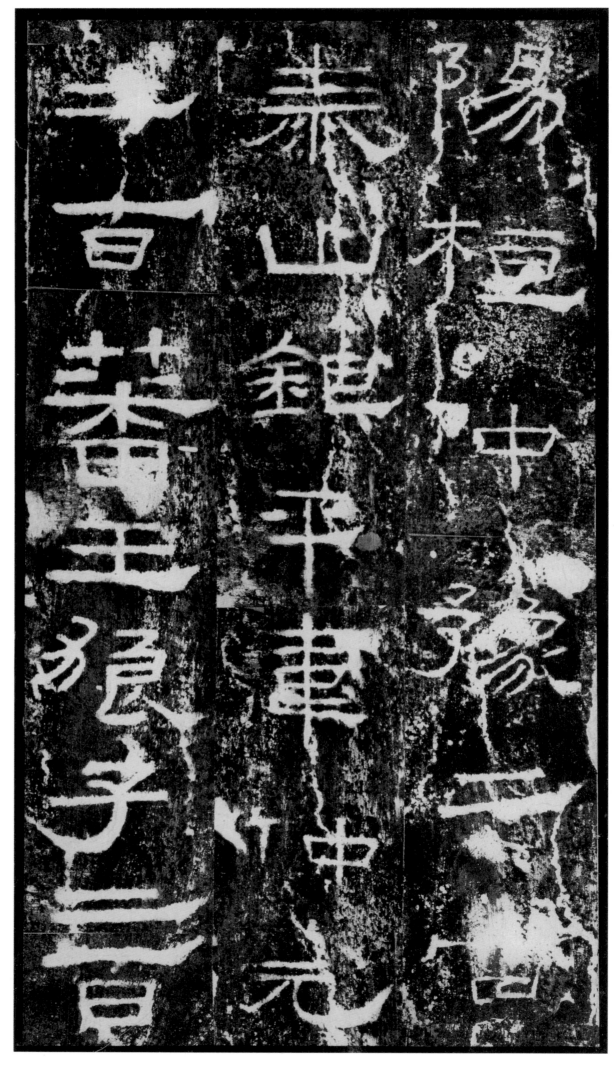

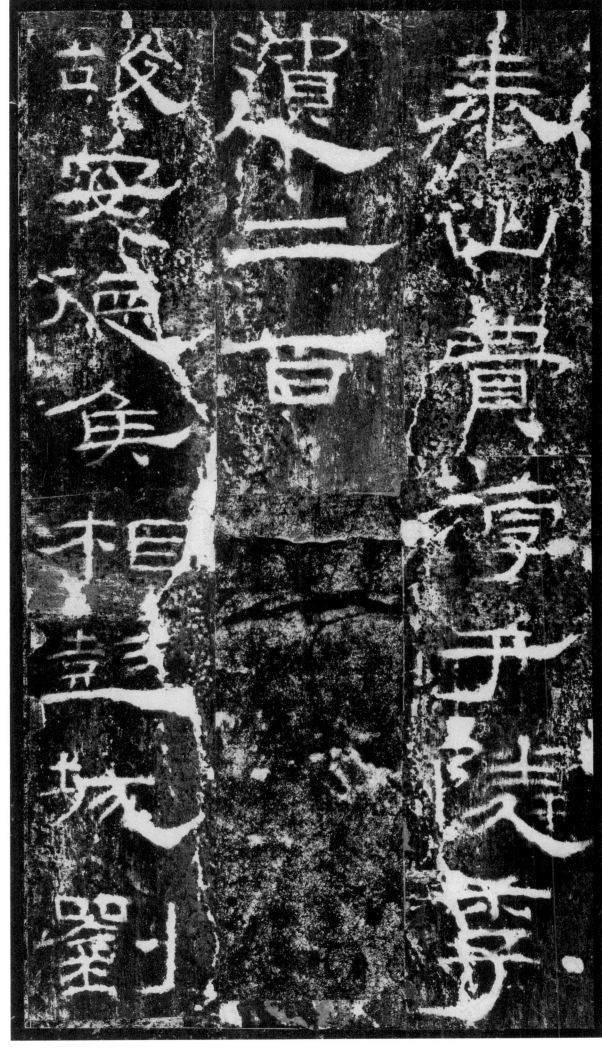

泰山費淳于隣（鄰）季 遺二百 故安德侯相彭城劉

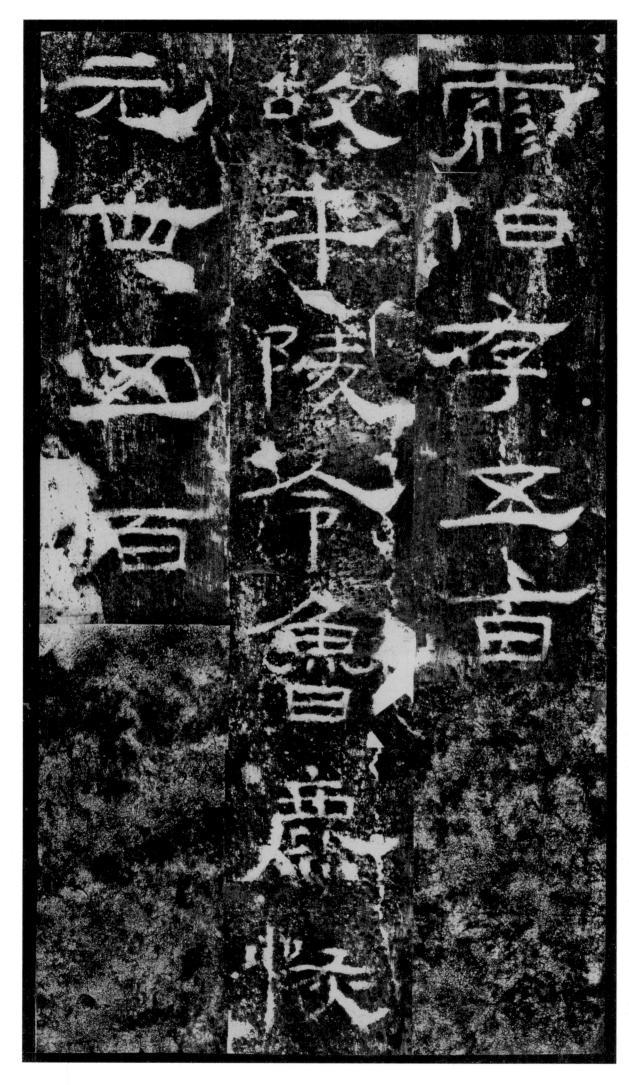

彪伯存五百　故平陵令鲁麃恢　元世五百

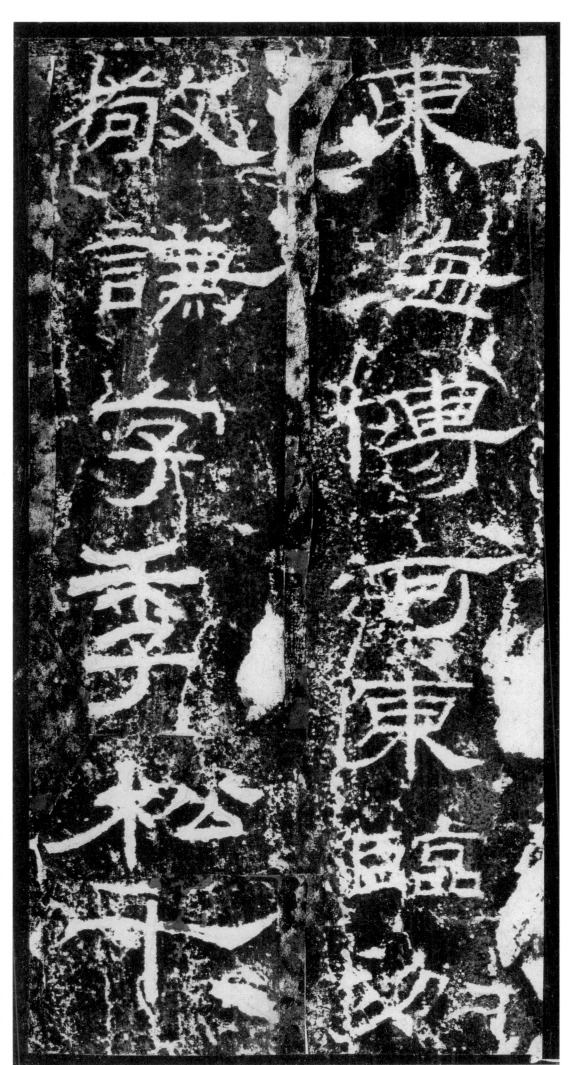

東海傅河東臨汾　敬謙字季松千

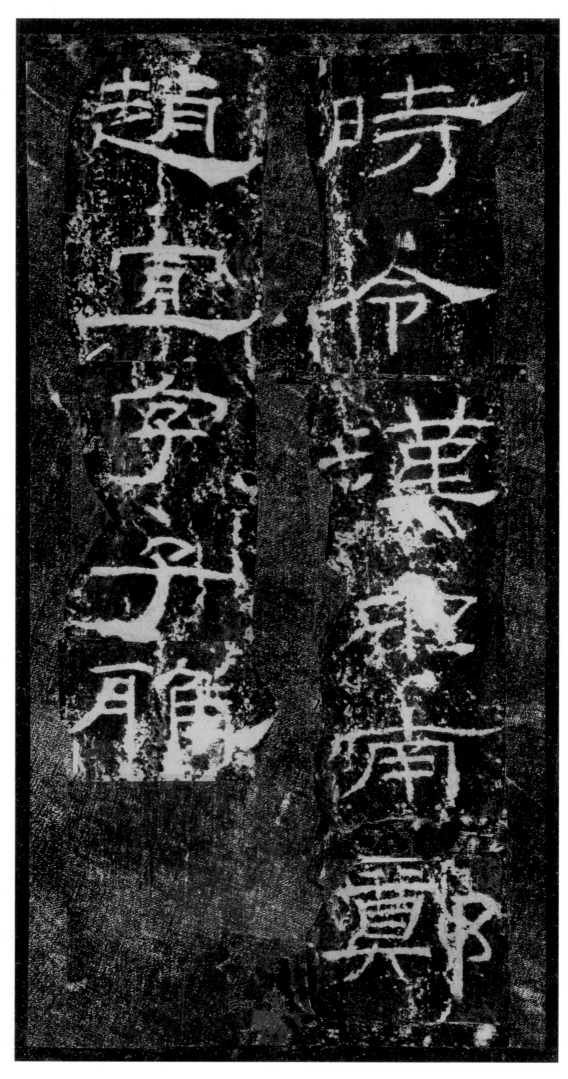

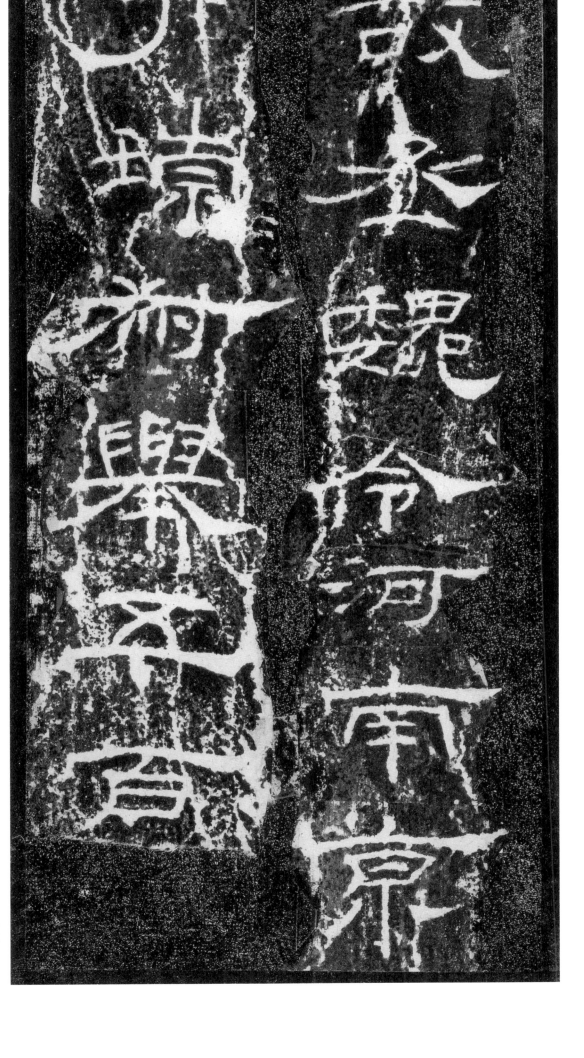

故丞魏令河南京（京） 丁璵叔舉五百

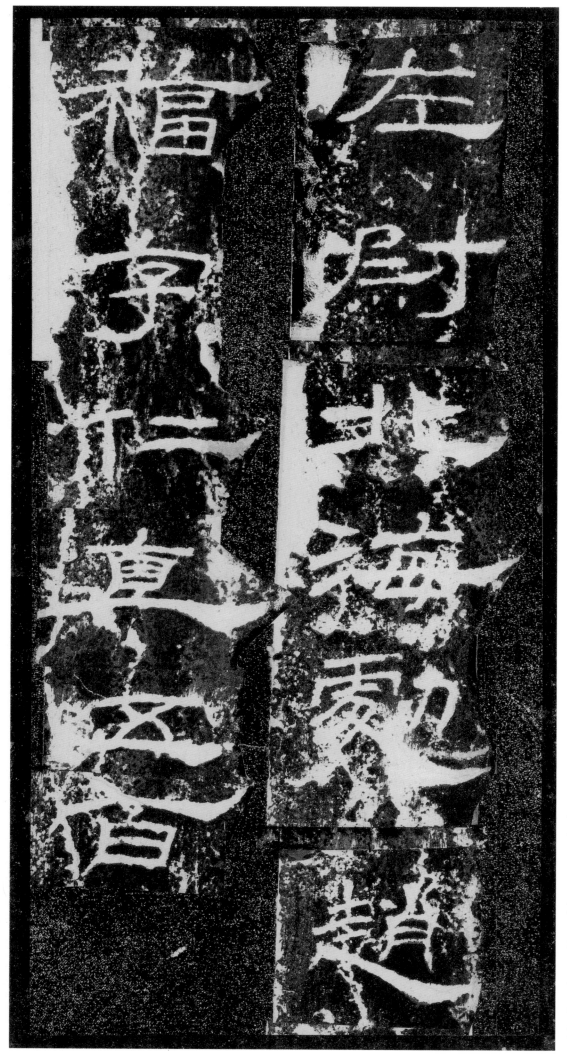

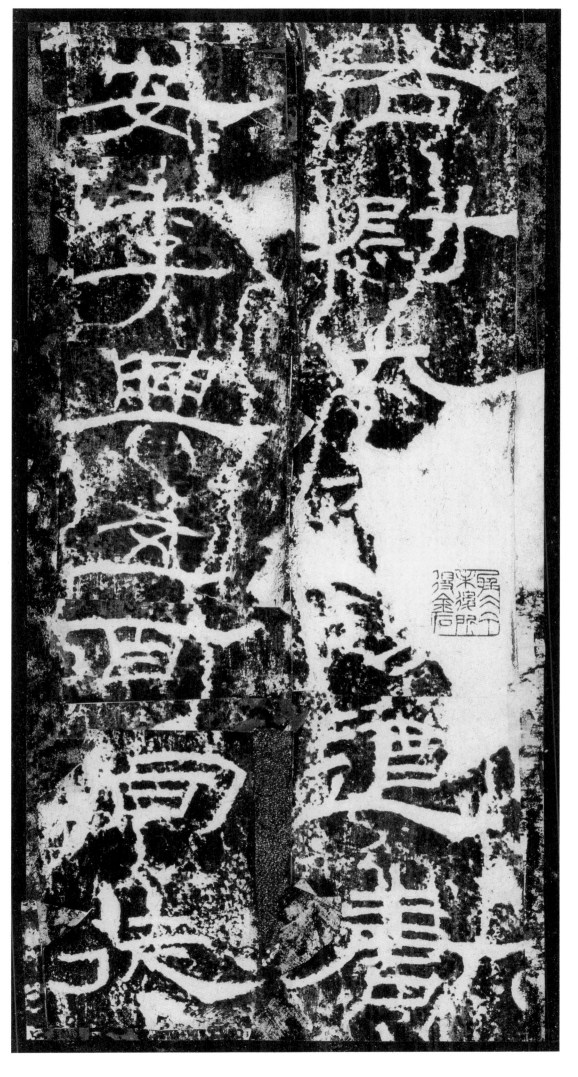

右尉九江浚遒唐　安季興五百司徒

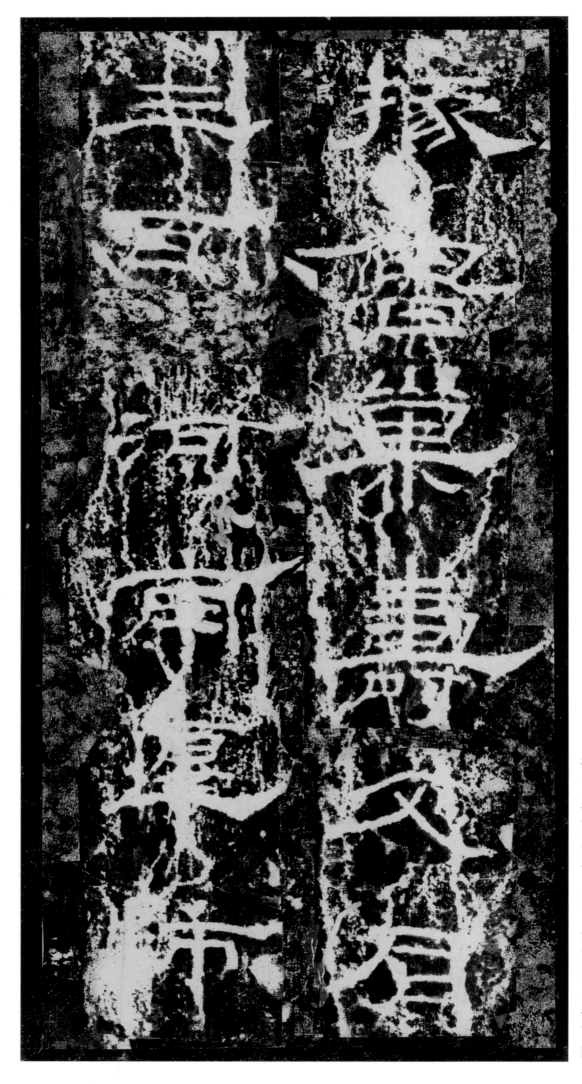

掾魯巢壽文后　三百河南匽（偃）師

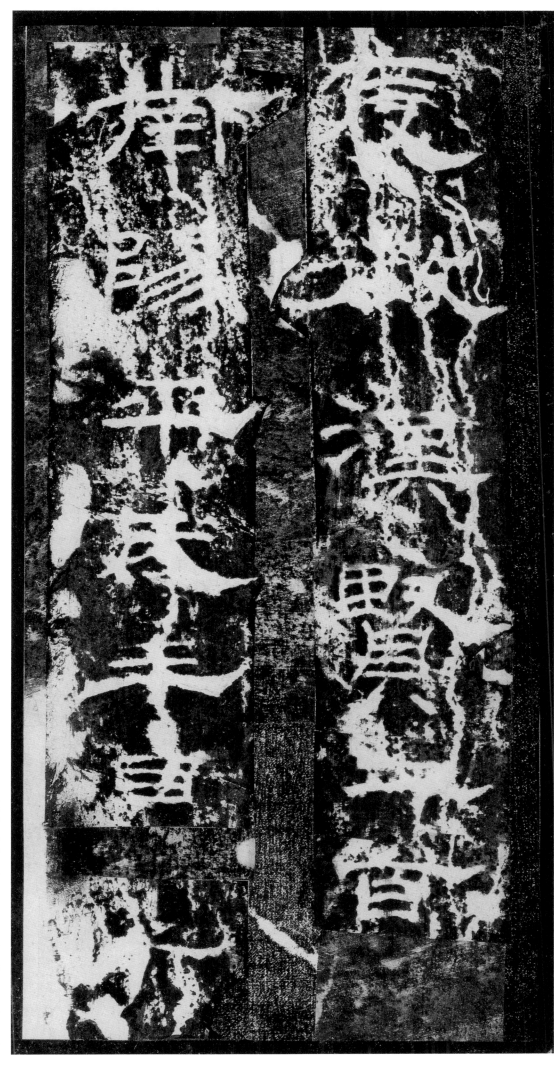

度徵漢賢二百 南陽平氏王自子

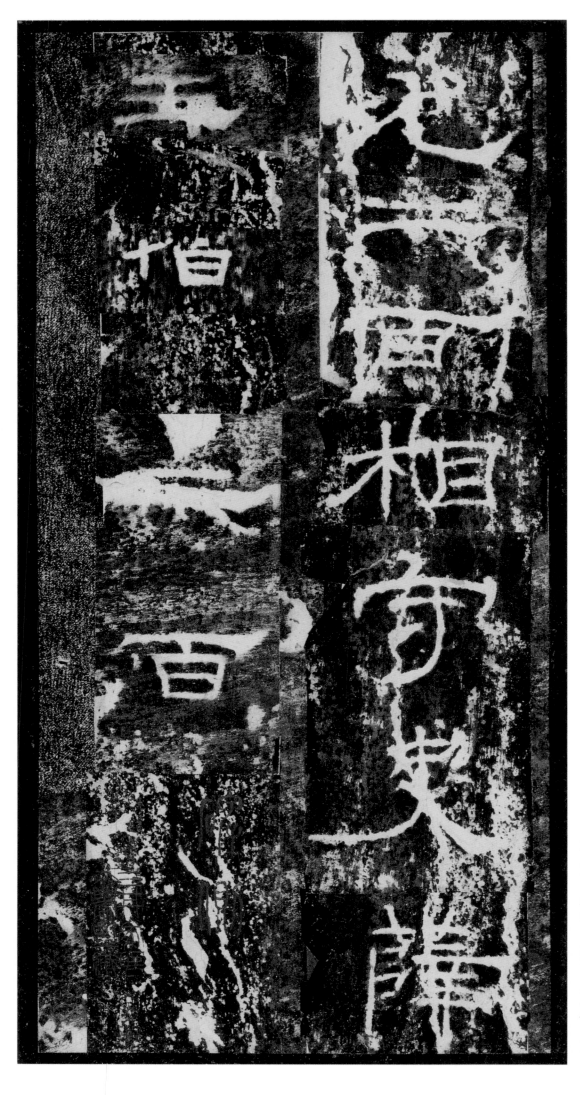

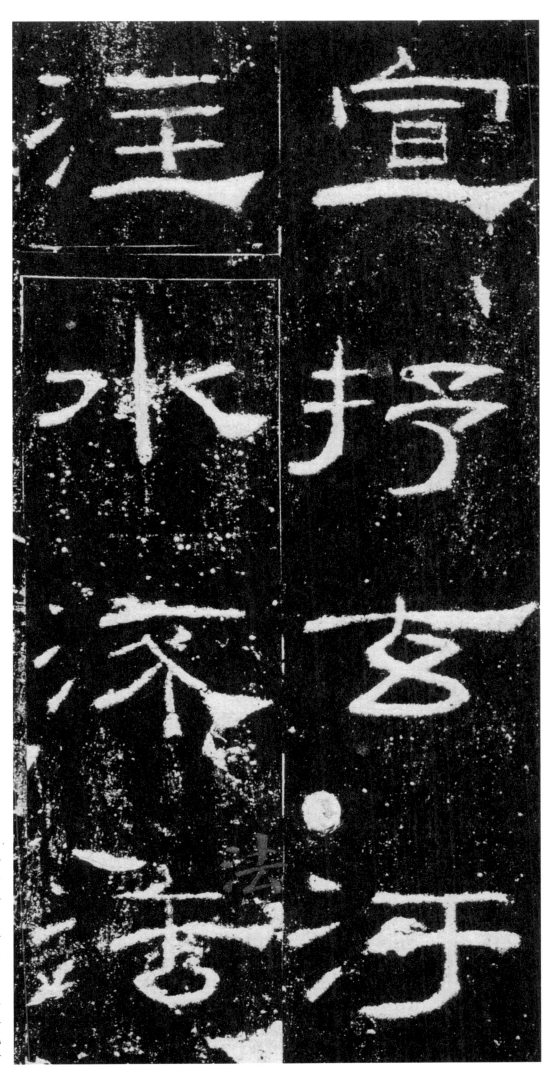

隸書寫法

就漢字書體演變歷史來說，隸書是從篆書裏蛻化出來的。篆書的筆道勻圓均稱，隸書的筆道變爲方正平直，其結體與楷書相仿，可以説是楷書形式的胚胎，所以祇要是認識楷書的人，對一般的隸書都能認識，不像篆書那樣，非對文字學有相當修養的人才認識。

隸書，前人分爲『隸』和『八分』兩種，没有挑脚的是『隸』，有挑脚的是『八分』。其實『隸』跟『八分』，祇是部分筆畫寫法上的差異，不是兩種書體，并無劃分的必要。此外還有『秦隸』『漢隸』或『古隸』『今隸』之分，不過是根據時代先後而假定的不同名稱。所以這裏統稱爲隸書。

隸書不同于楷書的是，楷書的筆畫分別向上下左右四面發展，而隸書的筆畫，則像『八』字那樣，祇向左右兩邊發展（『八分』之名，由此而來）。

隸書跟楷書最大的區別，表現在下列這些筆畫上：

點

頂點，用于『宀』等，寫法與歐字『宀』的頂點同。

頂點，用于『宀』等，寫法與歐字『戈』的角點同。

頂點，用于『言』等，寫法同橫畫。

左點，用于『火』『寸』等，寫法如 。

右點，用于『灬』『糸』等，寫法如 。

左點，用于『羊』『类』等，右點，用于『共』『糸』等，寫法如 。

橫

隸書的一般橫畫跟楷書一樣。不過楷書橫畫的收筆作三角形如 ，隸書收筆到末了不折向右下作三角形，而是將筆一提，使成一形即可。其在字上部和底部的橫畫則作 ，寫法與楷書的平捺相像。

（圖一）

言晉重　圖一

竪

隸書裏左邊的竪，絕大多數不作直畫，而跟竪撇一樣作 ，寫法如 ，到末梢時，將筆往下一按，往上一提就完事了。提的時候是帶按帶提的，有時提得輕些，就寫成 ，有時提得重些，就寫成 。漢碑裏往往有有挑無挑同時并見的，就是這個道理。（圖二）

門青　圖二

撇

隸書的撇，跟楷書寫法完全不同。平撇有順寫的，寫法是（圖三），有逆寫的，寫法是（圖四）。直撇與左邊豎畫一樣（圖五）。斜撇一般都作，唯『人』字的撇作，起筆重，收筆輕，與楷書的撇有些相像。最特異的為『亻』『彳』的斜撇。『亻』的撇作，用逆筆，寫法如。『彳』旁則作，有逆筆，有順筆，并不一定相同（圖六）。

重　圖三

十　圖四

月周　圖五

仁行德　圖六

捺

隸書的斜捺『㇏』，與歐、褚兩派的捺有些相像。有順起的，如，寫法為，有逆起的，如，寫法為（圖七）。筆的挑腳也有和兩種不同形。前者的寫法是先按後提再挑，後者的寫法是先提後按再挑。提和按是筆鋒在運動中的上下輕重的動態，這不是圖例所能說得明白的，祇有由讀者自己在實踐中去體會，特此附帶聲明。隸書的平捺『㇏』，很像褚字的橫畫，也是中間輕細、兩頭用力的，所不同者，褚的橫畫作『一』形，而隸捺則作『㇏』形而已。它的起筆，都是逆筆，筆鋒自右向左，向左下方用力一按，隨即提起向右到末梢挑出，挑腳跟斜捺一樣也有方圓兩種形式。方的為，寫法如；圓的為，寫法如『』（圖八）。

文史長收　圖七

之近起　圖八

勾

隶书的勾法，不像楷书那样向左或左上方挑出，而是祇用提法或作捺笔处理。比如『丁』，有作 ⌐ 的，写法为 一（祇专用于『為』字的『丁』）。『丁』，有作『丁』的，写法为 丁（用于『周』『門』等字）。这些都是先按后提，由于提的时候，轻重不等，所以有时挑出得多些，有时挑出得少些，有时甚至没有挑出来。『丨』，隶书作『丿』。用于『刂』『亅』；『乚』，隶书作 乁。它们全用的撇、捺法。唯『乚』，有作 乚 的，前者的写法为 乚，后者法为 乚；一般作 乁 或 乁，那是竖画直的短了些，所以看不出转折处的接合痕迹。

折

楷书的『丁』，或作『亅』，或作『乛』。隶书则作『乛』或『乛』，写时用翻笔，即横画到转折处笔稍提起，用力一按，再像绕圈儿一样将笔锋绞过来转向下面直下去，其笔势如 乛。又楷书的 乚 作两笔，隶书祇作一笔写成 乀，其写法为 乀。例如『口』字，先『丨』，后『一』，作两笔写。从『口』的字和『日』『目』等字的方框，也这样写。此外，隶书里有些偏旁部首和整个字的结构或笔顺，与楷书完全两样的，下面附列两张对照表，以供参考。

附：楷书隶书对照表

甲 偏旁部首

楷	隶	附注	楷	隶	附注
刂	刂	先写中竖。	宀	宀	
忄	忄	先长竖，次丷，末乚。	氵	冫	笔势从左向右。
之	之	三笔势向右。	之	禾	
彡	彡	三笔势向左。	扌	扌	
又	又		殳	殳	
糸	糸		金	金	
灬	灬		金	金	

隶书竹此不分，此头的字都写作艹或艹。

隶书写法

乙 结体

楷	隶	附注	楷	隶	附注
口	口	笔顺先﹁后﹂，两笔写。	之	之	笔顺先﹒次一末乀。
分	分	先八后刀。	出	出	先丨次﹀末凵。
不	不	先一次丿次丨末乀。	以	以	先丨次﹒末乀。
為	為	四点作灬！	心	心	先﹒次乚末﹑﹑。
所	所	夕后先﹂次丿次丨末丁。	州	州	先﹒次﹒次丿次丨丨丨末。
交（麦）	交（麦）	先一次丿次丿末丁。			

（本文摘自邓散木《怎样临帖》）

執筆。

又作字者点须略效篆文，须知点画来历先後，如「左」
「右」之不同，

还有，写字的人也须略略参效些篆文，要明
白每个字的点画构成的来历、先後，例如
「左」字典「右」字不同，

「刺」、「剌」之相異，
「刺」字典「剌」字有别，

「王」之典「玉」，
「王」字典「玉」字，

「示」之典「衣」，
「示」旁典「衣」旁，

以至「秦」、「奉」、「春」，

秦　奉　春

以至「秦」、「奉」、「泰」、「春」等字，

泰　奉　春

古書豐

形同體殊，得其源本，斯不浮矣。

真書字形相像，其實結構不同，必須探得

它們的本源，方不致浮而不實。

孫過庭有「執、使、轉、用」之法[十]，豈尚然哉？

孫過庭提出「執、使、轉、用」的法則，難道是

隨便說說的嗎？

注一　見注三

注二　顏魯公說：「我聽褚遂良說：『用筆要像圖章印泥，要像錐子畫沙。』起初不能領會，後來支過江邊，看見沙灘很平淨，試拿尖的東西在沙上畫字，覺得特別險勁漂亮，方體味到用筆能像錐子畫沙，自容會顯得沈著。」——懷素曾跟鄔彤（唐·杭州人）學字，一次顏魯公問懷素，鄔彤寫字有什麼祕訣。懷素說：「折釵股。」顏說：「折釵股好？懷素聽了佩服得五體投地，甚至抱住魯公的腿高喊：『你這老賊說著了』魯公問懷素：『你寫字有什麼祕訣，我見夏天的雲多奇峰，就學它的變化無定。後又見壁坼上裂紋，都很自然，不是人工造作可成，我就把『韓折』的道理，結合到書法裏去了。顏魯公聽了也十分佩服。

三　懷素曾跟鄔彤（唐·杭州人）學字，一次顏魯公問懷素，鄔彤寫字有什麼祕訣。懷素說：「折釵股。」……法十二憩。

四　見前總論注六。

五　這裏的「折」，也就是「轉」，為避免用字重複，亦以籍「折」

六　筆陣圖，相傳是王羲之的老師衛夫人所作，這幾句話，在王羲之的題衛夫人筆陣圖後景，原文為：「善鑒者不寫，善寫者不鑒。」「若平直相似，狀如算子，上下方整，前後齊平，此不是書，但得其點畫耳。」

七　唐穆宗問柳公權「寫字應該怎樣」柳公權回答：「用筆在心，心正則筆正。」後人稱此為筆諫。

八　王羲之的題衛夫人《筆陣圖》後：「意在筆前，然後作字。」

九　「不可以指運筆，要以腕運筆」

十　孫過庭《書譜序》：「執，謂深淺長短之類；使，謂縱橫牽掣之類；轉，謂鉤鐶盤紆之類；用，謂點畫向背之類。」但只限於寫大字及寸楷小字，不能適用於小字。有淺深長短之分，亦謂使，即運筆，有上下左右之別；亦謂轉，即行筆的轉折呼應；亦謂用，即結構的揖讓向背。

○用墨

凡作楷墨欲乾，然不可太燥；行、草則燥潤相雜，潤以取妍，燥以取險；墨濃則筆滯，燥則筆枯，亦不可不知也。

凡寫真書，墨要乾些，但不可太乾；寫行、草書，墨要半乾半溼。墨溼亦以求險勁；墨過濃，筆鋒就凝滯，墨太乾，筆鋒就枯燥，這些道理，學者們也不可不知。

筆欲鋒長勁而圓，長則含墨，可以運動，勁則剛而有力，

圓則妍美。

筆要鋒長，要勁而圓。筆鋒長則蓄墨多，可以便於轉運，勁則有力，圓則妍美。

筆頭

筆鋒

鋒是筆毛的尖鋒，拿筆在陽光底下照看，靠近筆尖處有一段比較透明的，這就是鋒。所謂長鋒，即透明的一段較長，一般以為筆毛長的就是長鋒，其實是不對的。古人論筆以尖、齊、圓、健為四德：尖是筆尖銳，「齊」是把筆鋒發開，要內外齊。「圓」要像新出土的肥圓渾飽滿沒有凹凸。「健」指有彈性，把筆發開離些水，在指甲上打圓兒，筆鋒要圓轉如意毫無阻滯，圈罷提起，筆鋒要自坐收束，回復尖銳，這就是健。

予嘗評世有三物，用不同而理相似：良弓引之則緩來，舍之則急往，世俗謂之「揭箭」。好刀按之則曲，舍之則勁直如初，世俗謂之「回性」。筆鋒亦欲如此，若一引之後，已曲不復挺之，又安能如人意耶。故長而不勁，不如不長；勁而不圓，不如弗勁。紙、筆、墨皆書法之助也。

我曾品評過世間有三樣東西，功用不同而道理相近：好的弓拉開時緩緩地向身邊過來，一鬆手就很快的彈了回去，世俗稱它「揭箭」。好的刀用手一按就彎曲，一放手就挺直如初，世俗稱它

「回性」。筆鋒也要求能這樣，如一按撒就彎屈，彎屈後不能回復挺直，又怎能指揮如意呢？所以說筆鋒雖長而不勁，不如不長；雖勁而不圓，不如不勁。要知紙、筆、墨三者，都是書法上的主要助手啊。

○臨摹 [一]

摹書最易：唐太宗云：「臥王濛[三]於紙中，坐徐偃[四]於筆下。」[二] 又以嗤蕭子雲[五]：「惟初學者不得不摹。」[四] 亦以嘵蕭子雲[五]：「惟初學者不得不摹。」[六] 亦以節慮其手，易於成就。皆潰是古人名筆，置之几案，懸之座右，朝夕諦（詳）觀，思其用筆之理，然後可以摹臨。其次，雙鉤蠟本[五]，須精意摹搨[七]，乃不失位置之美耳。臨書易失古人位置，而多得古人筆意；摹書易得古人位置，而多失古人筆意；臨書易進，摹書易忘，經意與不經意也。夫臨摹之際，毫髮失真，則神情頓異，所貴詳謹。

摹寫最容易：唐太宗說：「我能使王濛睡在我的紙工，徐偃坐到我的筆下。」他是借此譬喻來譏笑蕭子雲的。但初學的人，不能不径摹寫入手，可使手裏有所節制，易於成功。方法是先將古人名跡放在案頭，挂在座旁，朝晚細看，體會其運筆的

理路，等看得精熟，然後再着手摹臨。其次雙

鈎蠟本，必洵細心摹搨，方不致失御原跡的美

妙位置。臨寫容易得到古人部位，但可多得古

人筆意；摹寫容易失去古人部位，但往往失

去古人筆意；臨寫易於進步，摹寫易於忘

記，這是經意、不經意的關係。總之，臨摹的時

候，只要絲毫失真，神情頓然迥異，所以一定

要仔細，要謹慎。

世所有〈蘭亭何翅（啻）數百本〉而定武〔二〕爲最佳，

然定武本有數樣，今取諸本參之，其位置、長短、大小，無

不一同，而肥瘠、剛柔、工拙、要妙之處，如人之面，無有同

者。

拿蘭亭敘來說，流傳世間的何止幾百本

之多，要算定武本最好，而定武本又有幾種，

拿各種本子參看，其部位、長短、大小，無一不同

可是肥瘦、剛柔、工拙及微妙的地方，就像人

的臉面，沒有一个相同的了。

洛水本	國學祖本	國學本	三晚本

幾種不同的定武蘭亭本

以此知《淀武石刻》，文未必得真蹟之風神矣。字書全以風神
超邁為主，刻之金石，其可苟哉？

由此可知《淀武石刻》，也未必真能得到原蹟精
神。書法全以風神超逸為主，何況徑紙上再移
刻到銅器上，石頭上，難道可以苟且了事嗎？

雙鉤之法，須得墨暈不出字外，或廓填其內，或
朱其背[九]，正得肥瘦之本體。雖然，尤貴於瘦，使工人
刻之，又徑而刮治之，則瘦者益瘦而肥矣。或云「雙鉤時
須倒置之，則無容私意於其間」，誠使下本明，上紙薄，
倒鉤何害；若下本晦，上紙厚，卻須能書者發其筆意
可也。夫鋒芒圭（稜）角，字之精神，大抵雙鉤多失，此
又須朱其背時，稍致意焉。

雙鉤的法則，必須墨線不暈出字外，或
在墨線內填墨，或在字蹟背面上硃，都一定
要恰如原來肥瘦。雖然，最好還是鉤得瘦
些，因為工人刻石，經過刮磨、修改，原來瘦
的也會變成肥的。有人說：「雙鉤時將原蹟
顛倒安放，這樣可不致摻入自己的私意」其
實原蹟清楚，覆紙又薄，倒鉤也沒有什麼
不好；如原蹟晦暗，覆紙又厚，那就需要
會寫字的人來鉤勒，方能闡發它的筆意。
一般的說，鋒芒、稜角，是字的精神哪在雙
鉤時多數會被丟失，這又是背面上硃時所
要稍加注意的。

注一　「隔」有三種：一種，用明角或玻璃片畫上小字
格放六八小格的大九宫或者米字格，蓋在字帖
上，另用紙畫好比原樣放大的格子，放在白紙下
面，然後依著帖字在格上所佔地位照臨，這樣叫
做「影格」。一種，用薄油紙蒙在字帖上，依字的
筆畫鉤出輪廓叫做「雙鉤」，再用墨填實，叫
做「廓填」。

二　王濛，字仲祖。東晉山西太原人。

三　徐偃，無可攷。

四　見晉書太宗御製之傳贊。

五　蕭子雲，字景喬，南朝梁晉陵（江蘇武進）人，
以善草隸著名。梁武帝極推重他。唐太宗
稱為……

六　……

七　名人墨蹟或法帖年久晦暗不明，古法在牆上
打一個洞，將字帖蒙上油紙，放在洞口，利用洞外
陽光透過字帖平放玻璃板上，以便鉤摹，稱為嚮
搨。今法將字帖背面，利用透射燈光照明鉤摹，
比古法方便多了。

八　定武蘭亭相傳摹歐陽詢臨本刻石成，朱溫
之亂石被刻到河南開封，後晉石敬瑭之亂，
又被契丹人搶去，放在定州（河北）。定州在唐
時設義武軍，後為避宋太宗諱，改為
定武軍，所以稱「定武本」。

九　名人墨蹟或法帖年久晦暗不明的，古法在背面塗硃，
使正面字蹟顯露，稱「毫米背或背朱」。

（本文摘自鄧散木《書法學習必讀》）

图书在版编目（CIP）数据

东汉 《礼器碑》/ 人民美术出版社编. -- 北京：
人民美术出版社, 2023.11
（人美书谱. 隶书）
ISBN 978-7-102-09175-4

Ⅰ. ①东… Ⅱ. ①人… Ⅲ. ①隶书－碑帖－中国－东
汉时代 Ⅳ. ①J292.22

中国国家版本馆CIP数据核字(2023)第087222号

人美书谱　隶书
RENMEI SHUPU　LISHU

东汉　礼器碑
DONGHAN　LIQI BEI

编辑出版　人民美术出版社

　　　　　（北京市朝阳区东三环南路甲3号　邮编：100022）

　　　　　http://www.renmei.com.cn

　　　　　发行部：（010）67517799

　　　　　网购部：（010）67517743

编　　者　人民美术出版社

责任编辑　张百军

装帧设计　翟英东

责任校对　姜栋栋

责任印制　胡雨竹

制　　版　朝花制版中心

印　　刷　雅迪云印（天津）科技有限公司

经　　销　全国新华书店

开　本：710mm×1000mm　1／8

印　张：11.5

字　数：15千

版　次：2023年11月　第1版

印　次：2023年11月　第1次印刷

印　数：0001—2000

ISBN 978-7-102-09175-4

定　价：56.00元